야외 수채화에서의
빛과 색

전문적인 기법에 관해서 설명하고, 수채화에 분위기와 느낌을
담는 방법을 단계별 프로젝트를 통해서 설명한다.

Iain Stewart

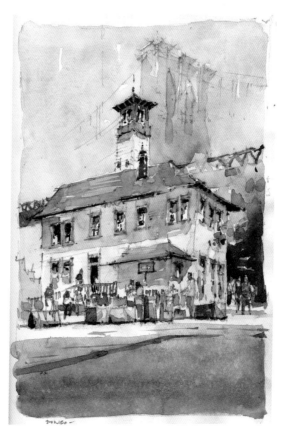

씨
아이
알

1 페이지: 덤보(Dumbo) (Brooklyn, NY)
4 페이지: 올림픽대로 (Los Angeles)
6 페이지: 파란 문선(trim)의 집 (Anstruther, Scotland)

야외 수채화에서의
빛과 색

초판발행	2023년 2월 10일
저　자	이언 스튜어트(Iain Stewart)
역　자	최석환
펴 낸 이	김성배
펴 낸 곳	도서출판 씨아이알
책임편집	신은미
디 자 인	김민수
제작책임	김문갑
등록번호	제2-3285호
등 록 일	2001년 3월 19일
주　소	(04626) 서울특별시 중구 필동로8길 43(예장동 1-151)
전화번호	02-2275-8603(대표)
팩스번호	02-2265-9394
홈페이지	www.circom.co.kr
I S B N	979-11-6856-128-1 (03650)
정　가	18,000원

야외 **수채화**에서의

빛과 색

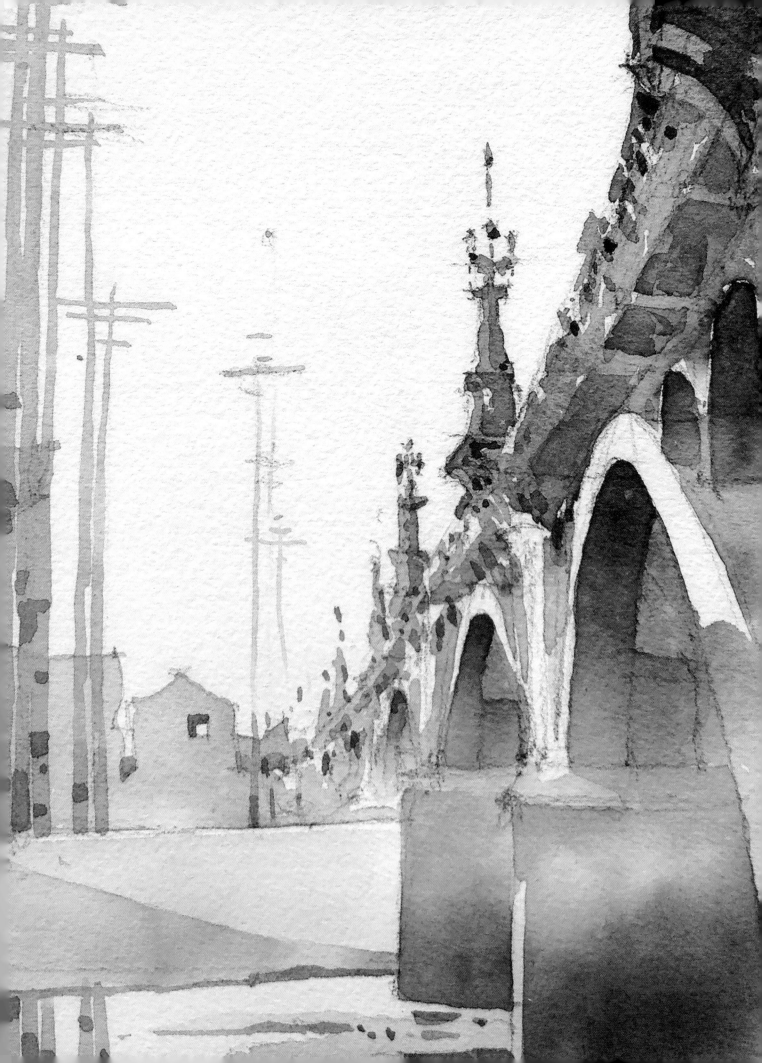

목차

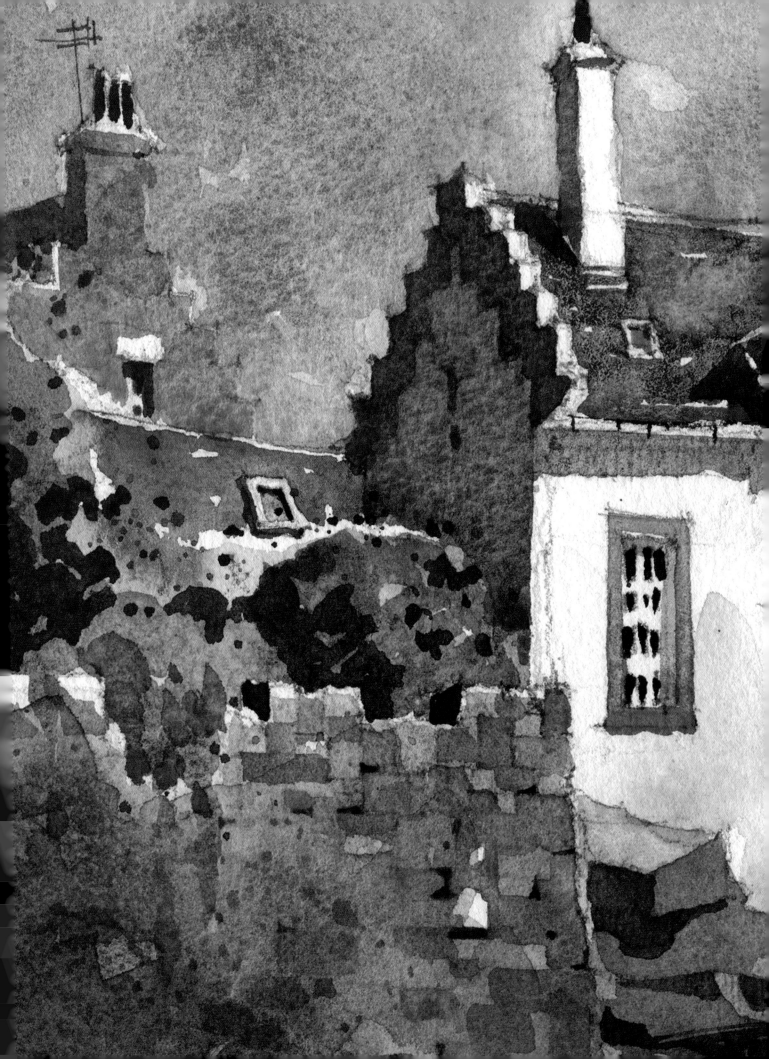

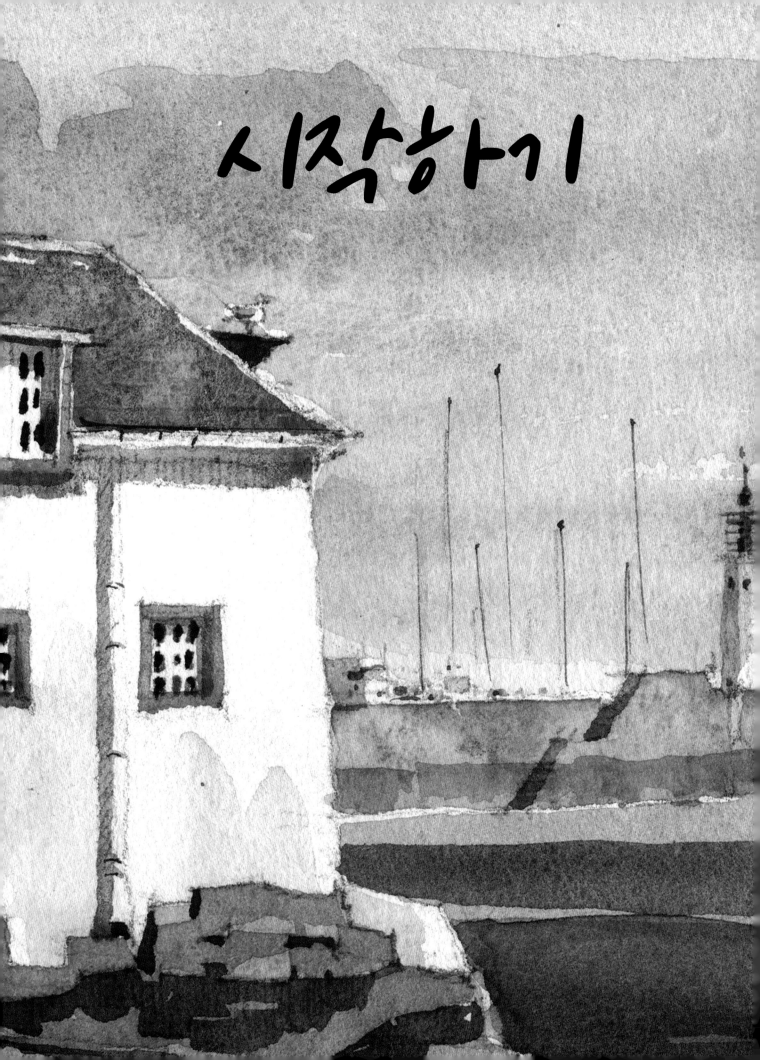

시작하기

스케치북을 들고 파리의 어느 카페에 앉아 있든, 스코틀랜드 항구가 내려다보이는 절벽 위에서 바람과 비를 맞으며 이젤을 세우든, 야외에서 그림을 그리는 것은 아주 즐겁고 보람 있다. 야외 수채화를 그리는 장소로는 이런 곳이 이상적이긴 하지만, 골목에서 아름다움을 찾거나 새로운 장소를 찾아 나서는 것도 여전히 즐겁다. 아름다움과 성취감이 멀지 않은 곳에 있다는 것을 알기 때문에 나는 주변 세상을 기록하기 위해서 밖으로 나간다.

큰 틀에서 생각해야 하며, 놀랄 만한 방향으로 여러분을 인도할 것이다.

야외에서 작업하면 좋은 점이 많다. 이젤이 돌풍에 날아가고, 바탕칠을 끝내자마자 비가 내려서 작업을 접었더라도 여전히 그날의 기억은 남는다. 우리의 이력에 넣을 수 있는 이야깃거리가 된다. 왜 그럴까? 바로 우리가 노력했기 때문이다. 수채화를 향한 멋진 모험을 이제 막 시작하는 사람에게는 그 일 자체가 도전적이다. 작업을 진행하면서 세상과 만나는 예술가가 되어야 한다.

빛과 색을 통해서 실제로 세상이 어떻게 생겼는지 알아낸다. 사진은 거짓이다. 사진은 언제든지 사용할 수 있는 강력한 도구지만, 결코 우리가 눈으로 보는 것을 그대로 표현할 수 없다. 빛이 벽을 가로질러 어떻게 움직이는지, 분위기가 내 기분에 어떤 영향을 미치는지 이해하려면 직접 그 장소에 있어야 한다. 우리가 빛을 이해하는 방식과 그것이 우리의 인식에 미치는 영향을 설명하는 것이 이 책의 핵심이다.

또 다른 주요 주제는 색이다. 색을 사용하는 방법을 알려면 먼저 특정 장면에 존재하는 빛을 이해해야 한다. 빛은 시간, 날씨, 분위기를 나타낸다. 색도 같은 역할을 하지만, 보다 시적이라 할 수 있다. 평범한 것을 평범하지 않게 바꾸고, 감정을 드러내며, 조심스럽게 사용하면 아주 따분한 장면에도 생기를 불어넣을 수 있다.

나의 모든 작품에서 핵심은 빛과 색이다. 둘은 서로를 보완한다. 좋은 작품은 "조율이 잘 된" 것이다. 즉, 그림이라는 오케스트라에서 모든 조각이 같은 목표를 향하고 있다는 뜻이다. 이를 통해서 개체를 강조하고 현장감을 구현한다.

야외에서 보낸 시간이 길수록 그림 작업을 계획하는 단계에서 더 많은 기억을 더듬어낼 수 있다. 다른 장소 다른 시각에 목격한 빛이라도 항상 작업에 적용할 수 있다. 이러한 기억을 제대로 모으면 어떠한 사진보다도 훨씬 오래 남을 것이다.

나는 대학에서 건축 디자인을 전공했다. 컴퓨터 애니메이션 디자인 소프트웨어보다 대학 졸업이 더 중요했기에 특정 장면을 렌더링할 정도로 정확하게 그릴 수 있어야 했다. 즉, 그림을 통한 의사소통은 필수적이었으며 그 자체로 "시각적 언어"였다.

이 책에서는 그림을 그릴 때 세부적인 묘사에 얽매이지 않고, 필요한 기본적인 형상을 이해한 후 그림을 자유롭고 느슨하게 그리는 방법을 설명한다. 직사각형을 그릴 줄 알고, 그림을 연습할 자세만 되어 있다면 충분하다!

야외 수채화가로서의 여정을 이제 막 시작한 사람이든 더 발전하기 위해서 애쓰고 있는 사람이든 누구든지 자신의 실수를 받아들이고 그로부터 배우려고 적극적으로 노력한다면 반드시 원하는 대로 된다. 이 책은 그러한 여정이 좀 쉽도록 만드는 데 도움이 될 것이다.

작업실을 벗어나 야외로 나갈 때 머리에 가장 먼저 떠오르는 것이 스케치북이다. 작업실과 야외 사이에 존재하는 이질감을 해소하여 걱정은 접어두고 즐겁게 작업할 수 있게 만드는 최고의 도구다. 스케치는 긴 설명 대신에 간단하게 지금의 장소를 표현하는 것이다. 야외에서는 자유롭게 이동할 수 있고 간단하게 셋업할 수 있다. 여러 곳을 돌아다닐 수 있고, 많은 기억을 간직할 수 있으며, 결과에 대해서 그리 걱정하지 않아도 된다. 결국 그것은 스케치일 뿐이다. 이에 대해서 나중에 아주 자세히 설명한다.

일반적인 개념에서 말하자면 이젤 등 여러 도구를 챙겨야 하므로, 야외 수채화가 계획하고 셋업하는 데 시간이 약간 더 필요하다. 그러나 큰 차이 없다. 나는 야외 작업에서는 걸작을 기대하지 않는다(작업실에서 기대한다는 뜻도 아니다). 작업을 하면서 결과를 너무 생각하면 부담만 커진다. 이 책에서는 야외 작업에 도움이 될 만한 재현 가능한 절차에 관해 설명한다. 그러나 중요한 것은 야외에서는 보낸 시간의 양이다. 나는 워크숍에서 이렇게 말한다. 이곳은 걸작을 만드는 곳이 아니고 고군분투하는 곳이라고. 새로운 아이디어는 구현하기 어렵다. 불편하지 않은 방식으로 작업하는 게 오히려 낫다. 그림을 망칠 것 같으면 확실하게 망쳐버리도록 한다. 달래가면서 수습하지 않는다! 망친 그림을 통해서 뭔가를 배운다면, 그것이 디딤돌이 되어 추후 멋진 작품을 만들 수 있다.

특정 장소에서 내가 목격한 것을 어떻게 표현할지, 그리고 그 장소가 내게 전하는 말이 무엇인지를 찾는 것이 나의 목표다. 모든 것을 다 담는 것에는 관심이 없다. 그저 나를 그 자리에 멈추게 하고 "여기가 좋겠다."라는 말을 내뱉을 만한 한 가지 요소만 찾고 싶다. 다른 것은 별로 중요하지 않으며, 상황에 맞도록 편집하고 구성하고 기법을 적용하면 된다. 이렇게 하는 방법을 배울 수 있는

유일한 길은 야외로 나가서 즐기는 것이다.

이 책에서는 내가 그동안 저지른 실수도 언급하는데, 여러분은 같은 실수를 반복하지 않기를 바란다. 나는 여러분이 자신의 껍질 안으로부터 밖으로 나와서 예술가의 눈으로 세상을 바라보길 권한다. 필요한 조각들을 서로 어떻게 연결해야 성공 가능성이 커지는지 설명한다. 결국 모든 것은 자신에게 달려 있으며, 본인의 목표를 달성하기 위해 어느 정도까지 기꺼이 감수할 것인가에 달려 있다. 이 책은 나 자신의 여정에 관한 내용이지만, 어렵지 않게 독자 여러분의 것이 될 수 있다.

이언 스튜어트(Iain Stewart)

워터 오브 라잇(Water of Leith) 보트, 스코틀랜드 에든버러(Edinburgh, Scotland)

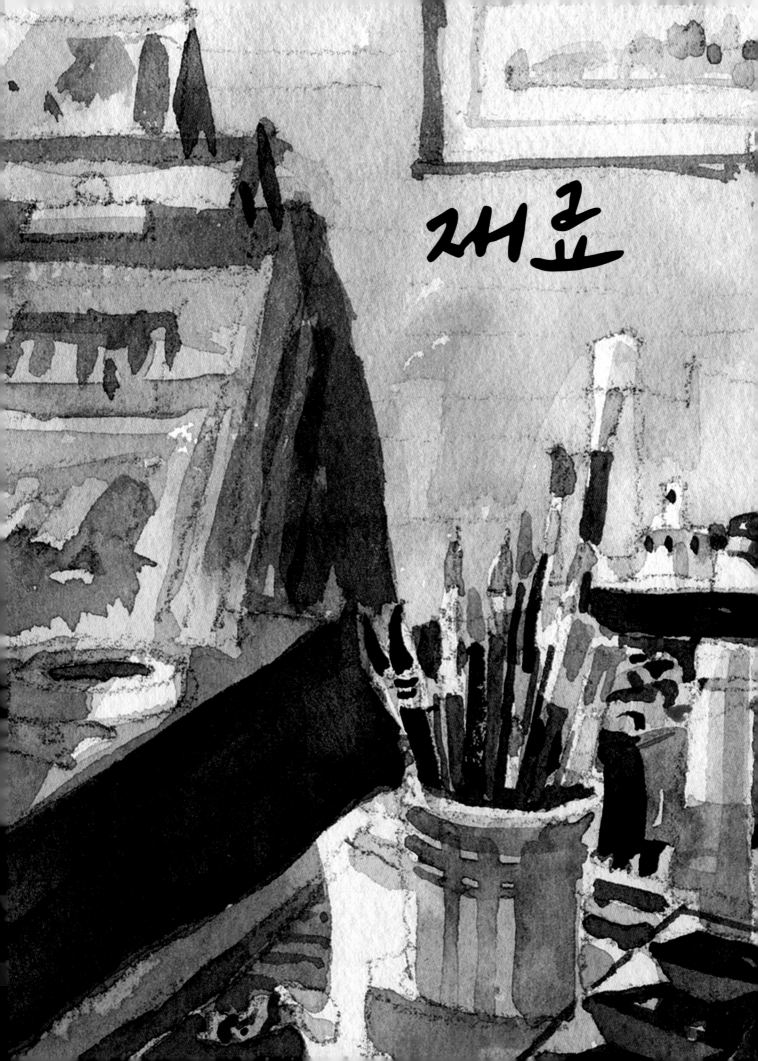

재료

나는 지난 30년간 야외에서 스케치도 하고 수채화도 그렸다. 초창기에는 대부분 스케치북에 그렸지만, 최근 10년간은 이젤에서 작업했는데, 그 이후 작업은 내가 전혀 의도하지 않은 방향으로 흘러갔다. 그것은 "내가 야외로 나가기 시작하면서…"라는 말로 시작되는, 한 작가가 다른 작가에게 전하는 진실이다.

A 지점에서 B 지점으로 이동하는 데 스포츠카가 필요하지는 않다. 더 빠르고 고급스럽다고는 할 수 있지만, 버스를 타도 같은 곳에 도달한다. 예술도 마찬가지다. 본인이 감당할 수 있는 비용 내에서 제일 좋은 재료를 선택하면 된다. 그러나 비싼 재료를 사용한다고 해서 결과가 무조건 더 좋아지는 것은 아니라는 것은 알고 있어야 한다.

야외로 나갈 때 지참해야 하는 도구와 집에 두고 가야 하는 도구를 구분할 줄 아는 것이 더 중요하다. 본인의 자동차를 이동 작업실로 사용할 수 있으면 휴대할 도구를 굳이 구분하는 것이 별로 중요하지 않지만, 걸어 다니는 경우엔 온종일 여러 재료를 들고 다녀야 한다. 이땐 꼭 필요한 게 무엇인지 아는 것이 중요하다. 다음은 나의 필수 도구 목록이다.

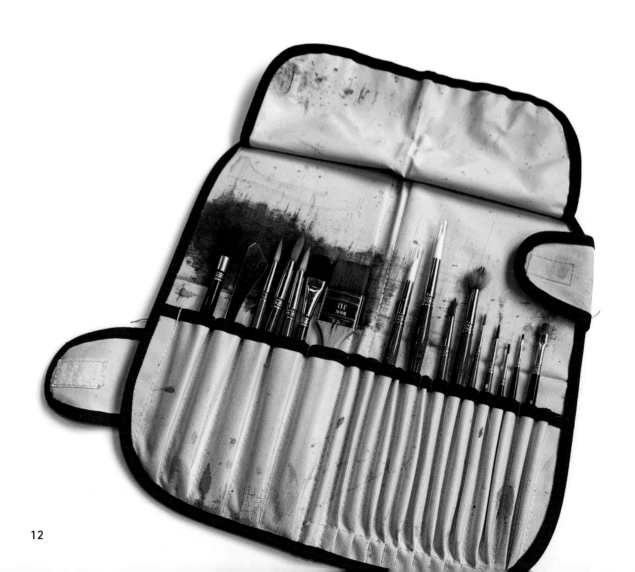

붓

상황별로 사용하는 붓이 통상 몇 자루씩 있게 마련이다. 최근 몇 년 동안의 경험으로 품질, 내구성 그리고 가격 면에서 인조모도 천연모만큼 좋다는 것을 알았기에 나는 인조모로 만든 붓을 사용하고 있다. 또한 내가 붓을 험하게 다루기 때문에 몇 달에 한 번씩은 붓을 교체하므로 비용이 상당히 많이 든다. 작업을 시작할 때는 Escoda Ultimo 14호 몹(mob)브러쉬를 사용하지만 진행하면서 더 작은 붓을 사용한다. 작은 붓은 Escoda Perlas 14호 및 10호 둥근 붓을 사용하는데, 붓끝이 뾰족하므로 섬세한 표현에 적합하다. 이외에도 납작붓, 빽붓, 팔레트 나이프 등을 사용한다.

야외 작업이 잦아지면, 주로 사용하는 붓과 전혀 사용하지 않는 붓을 구분해서 적어둔다. 서너 번 나가는 동안 한 번도 사용하지 않은 붓이라면 다음에는 두고 나간다. 내가 야외 작업 때는 주로 4절지 혹은 그보다 작은 종이를 많이 쓰기 때문에 이런 작은 붓이 적절하다. 이보다 큰 종이를 사용한다면 붓도 큰 게 필요하다.

스케치북

나는 몇 가지 다른 크기의 Stillman & Birn™ Alpha 시리즈 장정판 스케치북을 사용한다. 시판되는 스케치북은 매우 다양하다. 나는 대부분 후원을 받지만, 그중에서 내가 원하는 것을 하나 고른다. 여러분도 자신이 제일 좋아하는 것을 선택해서 사용하면 된다.

종이

나는 두세 종류의 종이를 사용한다.

Saunders Waterford®(산도스 워터포드) 140 lb. - 이 종이는 약간 민감한 면이 있으므로 긁어내기나 닦아내기를 할 때는 섬세한 터치가 필요하다. 대부분 이 종이를 사용하지만, 분위기 있는 그림에 특히 잘 어울린다.

Stillman & Birn™ - 나는 제조업체로부터 직접 종이를 구매한다. 스케치북에서 이젤로 넘어가기가 쉬우므로 같은 종이에 그리는 게 마음이 아주 편하다.

Fabriano® Artistico 140 lb. 황목. - 산도스(Saunders) 종이보다 지면이 훨씬 매끄러우므로 길게 붓질할 때 좋다. 웨트인웨트(wet-in-wet, 습식담채기법) 기법을 적용하기 좋아서 여러 번 덧칠할 수 있다.

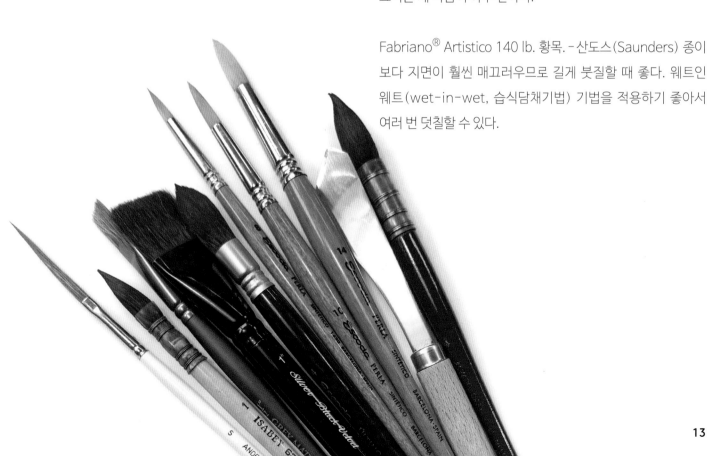

물감

가능하면 전문가용 수채화 물감을 사용하는 게 좋다. 안료의 품질 및 양이 학생용 물감에 비해서 현저하게 좋으며, 그 차이가 느껴질 정도로 크다. 고품질 안료에 맞추려면 학생용 물감은 훨씬 더 많은 양을 사용해야 한다.

나는 다니엘 스미스(Daniel Smith®), 윈저앤뉴턴(Winsor & Newton®) 그리고 홀베인(Holbein®)을 주로 사용한다. 이외에도 쉬민케(Schminke®), 시넬리에(Sennelier®), 엠그라함(M. Graham®) 등도 고급 물감이다. 지역마다 가격이 약간씩 다른데, 쉽게 구할 수 있는 저렴한 것이 좋다. 내 팔레트 안에 있는 물감의 수는 많지 않다. 물감을 고루 갖추고 있고, 또한 원색(primary colors)에 가까운 휴(hue, 색상)가 포함되어 있으면, 다른 색은 섞어서 만들 수 있기 때문이다.

약자

DS = Daniel Smith (다니엘 스미스)
WN = Winsor & Newton (윈저앤뉴튼)

코발트 블루(Cobalt Blue) ·······························DS
프렌치 울트라마린(French Ultramarine) ···········DS
번트 엄버(Burnt Umber) ·····························WN
뉴트럴 틴트(Neutral Tint) ··························DS
소더라이트 제뉴인(Sodalite Genuine) ········DS PrimaTek
번트 씨에나(Burnt Sienna) ··························WN
라이트 레드(Light Red) ······························WN
임페리얼 퍼플(Imperial Purple) ····················DS
퍼머넌트 알리자린 크림손(Permanent Alizarin Crimson) ·······DS
카드뮴 레드 스칼렛 휴(Cadmium Red Scarlet Hue) ······DS
로 씨에나(Raw Sienna) ·····························DS
카드뮴 옐로우 미디엄 휴(Cadmium Yellow Medium Hue) ······DS
카드뮴 오렌지(Cadmium Orange) ···················DS
뉴 감보지(New Gamboge) ·························DS
그린 골드(Green Gold) ·····························DS
언더씨 그린(Undersea Green) ·····················DS
울트라마린 터콰이즈(Ultramarine Turquoise) ········DS
코발트 틸 블루(Cobalt Teal Blue) ··················DS

별도 물감(팔레트에는 없음)

네이플즈 옐로우(Naples Yellow) ·· DS
라벤더(Lavender) ··· DS
후커스 그린(Hookers Green) ··· WN
차이니즈 화이트(Chinese White) ······································· DS
퀴나크로돈 로즈(Quinacridone Rose) ·································· DS
티타늄 화이트 과슈(Titanium White Gouache) ··········· WN
네이플즈 옐로우 과슈(Naples Yellow Gouache) ········· WN
카드뮴 레드 과슈(Cadmium Red Gouache) ··············· WN

팔레트

나는 맞춤형 소형 물감곽(well)이 들어가는 멋진 이탈리아제 팔레트를 가지고 있었는데 시간이 지나면서 녹이 슬었다. 요즘은 크레이그영 페인트 박스(Craig Young Paint Box)를 사용하는데, 황동 재질 팔레트라서 녹이 슬진 않을 거 같다. 작업실에서는 홀베인 철제 팔레트도 사용하는데, 야외로 들고 나갈 때도 좋다. 학생들에게는 가볍고 개스킷이 붙어있는 Avlin® Heritage™ 팔레트를 추천한다. 좋은 팔레트이며, 2만 원 이하라서 부담도 크지 않다.

팔레트에 대해서 분명한 주관을 가지고 있는 사람은 별로 없다. 팔레트는 늘 함께 여행하는 오랜 친구와 같다. 내 자그마한 이탈리아 팔레트를 더 이상 쓸 수 없는 시점이 되었을 때, 나는 오랫동안 사용할 수 있는 팔레트를 구매했다. Avlin® 같은 걸 구매해서 쓰다가 불편하거나 업그레이드 해야 할 필요성을 느끼면 바꾸면 된다.

나는 작업실에서 거의 20년 동안 도자기 접시를 사용했는데, 물감을 접시 가장자리에 색상환처럼 짜두고 사용했다. 야외 수채화를 그리려 밖으로 나가기 전까지는 아주 좋았다. 그래서 12살 때 아버지가 에든버러(Edinburgh)에서 사다 준 오래된 윈저앤뉴튼 철제 팔레트를 꺼내 사용했다. 그것을 아직도 사용하고 있다.

야외로 나갈 계획이 있다면 팔레트를 미리 준비해야 한다. 적어도 하루 전에 팔레트에 물감을 채우고 밤새 굳어지도록 둔다. 팔레트를 거꾸로 들고 흔들어도 물감이 움직이지 않는 것이 이상적이다.

"팔레트를 절대 청소하지 않는다."라는 말이 있는데, 나도 며칠 동안 제대로 청소하지 않고 그냥 사용하는 경우가 많다. 내가 팔레트를 아주 깨끗하게 청소하는 경우는 연노랑을 사용하기 직전 혹은 녹색을 많이 사용하는 경우다. 참고로 더러운 팔레트의 모서리에는 회색이 숨어 있을 수 있다는 것도 알아두면 좋다.

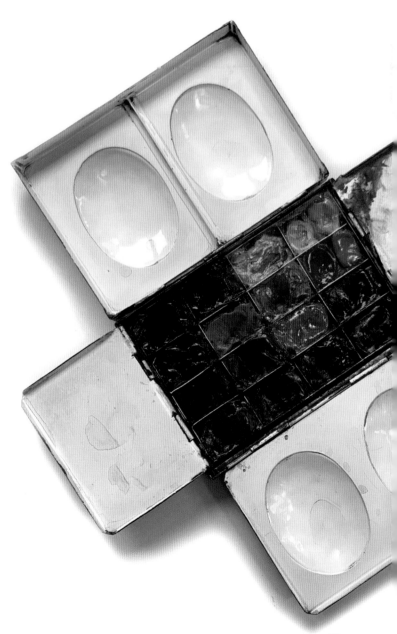

이젤

가장 효율적인 셋업이 무엇인지에 관해서는 의견도 분분하고 방법도 다양하다. 그러나 이젤에 관해서는 본인이 편하게 사용할 수 있는 것이 제일 낫다.

야외 수채화를 시작한 후, 여러 해 동안 무릎 위에 스케치북을 놓고 사용하다가 그다음에 수채블록(watercolor blocks, 수채패드)을 사용했다. 몇 년 전, 한 단계 더 나아가 En Plein Air Pro 이젤과 삼각대(1세대)를 세트로 구매해서 지금까지 사용하고 있다. 나는 늘 새로운 것을 시도하고 여러 옵션도 시도해본다.

가장 최근에 나의 이젤 그룹에 포함된 것은 Marshall™ Field Gear 화구박스다. 이건 내 친구가 직접 수제작한 것이다. 특히 슬라이딩 선반이 맘에 드는데, 팔레트와 도구들을 화판과 같은 높이에 맞춰 고정할 수 있어서 혼색할 때나 물을 사용할 때 아래로 몸을 숙일 필요가 없다. 어떻게 보면 작업실에서 사용하는 셋업과 같아서 야외로 작업하러 나가는 게 쉽게 느껴진다.

야외로 나갈 때 이젤 셋업은 적절한 수준에서 할 수 있어야 한다. 방법은 본인에게 가장 적합한 제품을 찾거나 하나 제작하는 것이다. 진짜 문제는 무게냐 아니면 편의성이냐 하는 것이다. 예상보다 훨씬 오래, 전부 들고 돌아다녀야 한다는 것을 명심해야 한다.

작업실 셋업과 야외 수채화 도구

나는 야외에서의 작업과 작업실에서의 작업이 가능한 한 매끄럽게 서로 이어지도록 신경 쓴다. 사용하는 도구는 세 개씩 구매하여 각 가방과 작업실에 하나씩 둔다. 장소를 옮길 때마다 들고 다니는 것은 스케치북, 야외 그림 그리고 팔레트다. 다른 것은 같은 장소에 그대로 둔다. 예산이 충분하지 않다면 어려울 수도 있지만, 야외와 작업실의 작업 환경이 같다면 그림에만 집중할 수 있다.

삼각대

예산이 허락하는 한 가장 가볍고 좋은 것을 고른다. 리뷰도 읽어보고 가방에 들어가는지도 확인한다. 필요하면 그림 도구를 전부 삼각대 판매처로 들고 가서 셋업해 봐야 한다. 나는 그 과정에서 재미있는 대화도 많이 나눈다.

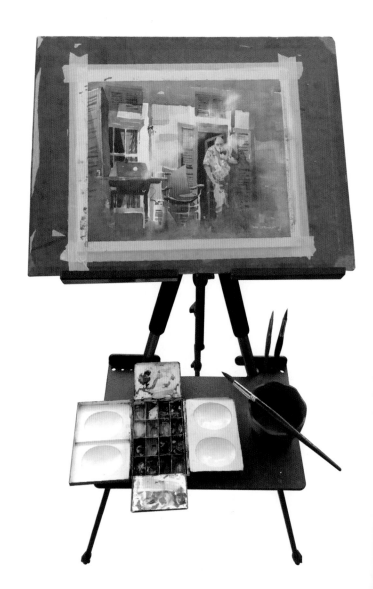

기타 도구들

모든 도구를 한 곳에 깔끔하게 넣을 수 있는 편리한 가방을 구한다. 캠핑용품 판매점을 방문하는 것이 어색할 수 있지만(삼각대와 유사한 상황) 반드시 필요하다. 가방은 오랜 시간 편하게 들고 다닐 수 있는 것이라야 한다. 날씨와 방수기능도 고려해야 한다. 크로스백을 구매한다면 양쪽 어깨 모두 편하게 멜 수 있는지 확인해야 한다. 나는 노트북 크로스백을 쓰는데, 이걸 메고 전 세계를 돌아다녔다.

모두 자기만의 방법이 있게 마련이다. 야외 수채화를 많이 그릴 수록 본인만의 스타일이 더 확실해진다. 다음은 내가 추가하고 싶은 것이다.

- 팔레트에 포함되지 않은 몇몇 물감
- Alvin 접이식 물통 2개
- 소형 스프레이 통 1개
- 많은 양의 종이타월
- 붓의 물기를 닦을 때 쓰는 스펀지
- 연필 몇 종류
- 지우개 (꼭 필요할 때만 사용한다)
- 연필통
- 8절 수채화지 예닐곱 장
- 화판 1개
- 1인치 드래프트 테이프 (draft tape)
- 자외선 차단제와 해충 퇴치제
- 챙이 있는 모자 (필수)

나는 마시는 생수로 물통도 채우기 때문에 항상 편리한 가까운 곳에 둔다. 지퍼백도 얘기했던가? 뭐든 젖은 걸 넣을 때 필요하다.

조언하자면, 짐을 줄여야 한다. 붓은 몇 자루만 고르고 종이도 당일 쓸 만큼만 지참한다. 필요 이상의 짐이 조금씩 합해지면 머지않아 주저앉게 된다. 등에 부담이 된다. 부엌 싱크대는 집에 있어야 한다. 마치 원정 탐험대처럼 엄청나게 준비해서 떠나는 사람을 종종 볼 수 있는데, 여러분은 그러지 말기 바란다.

야외로 나가기

도구를 준비하는 걸 보면 그 사람에 대해서 많은 걸 알 수 있다.
체계적으로 잘 준비하는지, 혹은 이런 일에 경험이 많은지 등.

야외에서 작업할 때 다른 사람의 시선이 부담스럽다면, 지나가는
사람들 대부분이 오히려 본인도 해보고 싶다고 생각한다는 점을
알기를 바란다. 야외 수채화 작업에서 내가 가장 선호하는 도시는
뉴욕이다. 나는 발레 의상과 새빨간 부츠를 신고도 그림을 그릴
수 있는데, 아무도 거들떠보지도 않으니 말을 걸어오는 이는
더더욱 없다.

장소 정하기

나는 자연스럽게 걸으면서 눈에 띄는 게 있는지 살피는 것을
좋아한다. 나중에 특정 소재가 어디에 있었는지 기억해야 해서
통상 사진을 찍으면서 걷는다. 또한 야외에서 그릴 때는 해에
대해서 신경 써야 한다. 수직 방향 개체로부터 드리워진 지면의
그림자는 해를 바로 가리킨다. 해시계를 생각하면 된다. 광원과
그 강도는 눈에 보이는 모든 것에 영향을 미친다. 화려한 색의
소재라도 배경이 아주 밝으면 중간색(neutral color)을 띠게
된다. 반대로 강한 빛을 받는 표면에서는 색이 상당히 날아간다.

소재 위에 혹은 주변에 빛과 그림자가 생기면서 이야깃거리가
만들어지는 장소를 찾는 것이 나의 목표다. 배경에 무채색을
적용하고 소재에는 눈에 띄는 색을 사용하면, 그림을 보는 사람의
시선을 원하는 대로 유도할 수 있다. 빛과 색에 대해서 말하자면,
그것이 마음 혹은 주변 분위기에 어떤 영향을 미치는지 이해하게
되면 드디어 작가의 눈을 통해서 그림을 볼 수 있다. 명암과 색에
미혹될 필요는 없다. 둘 다 같은 방식으로 영향을 미친다. 어두운
곳일수록 진한 물감을 사용한다. 물감의 농도는 안료와 물의
비율로 결정되는데, 이것이 명암과 색을 이해하는 데 가장 중요
하다.

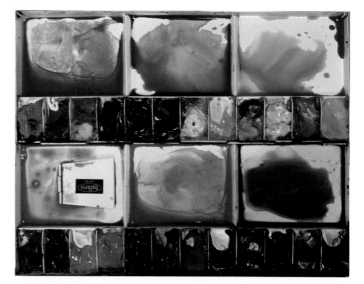

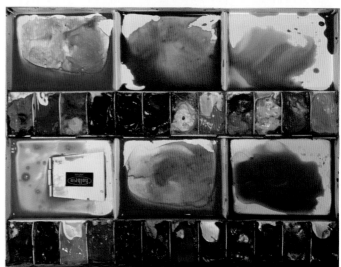

내 팔레트에 대한 흑백 및 컬러 이미지다. 색을 단지 휴(hue, 색상)의 차이
로만 보면 안 된다는 것이 엄청나게 중요하다. 즉, 색은 명암과 톤(tone)도
포함하므로 이것을 적절하게 이용해야 한다.

일단 소재를 찾은 다음에는 그릴 장소를 정한다. 도심에 있다면
행인들을 살펴서 정해야 하는데, 조용히 그리기에는 그늘진 곳이
좋다. 나는 유럽에서도 많이 그리는데, 사람들을 방해하지 않으
려고 노력한다.

또한 뒤도 살펴야 한다. 배달 차량 때문에 자리를 비켜줘야 하는 경우도 종종 있다. 하지만 경험이 쌓이면 공간이 어떻게 사용되는지 보다 정확하게 판단할 수 있다.

통상 빛의 효과가 있는 곳이나 건축적 요소가 눈에 띄는데, 잠시 서서 사진을 찍은 다음, 그리기 좋은 위치를 찾는다. 일단 결정을 내린 후에는 빨리 움직인다. 도구, 삼각대, 이젤을 세운다. 도심이라면, 가방 손잡이 중 하나는 다리에 감아두어 도난에 대비한다. 그런 다음 최상의 구도를 결정하기 위해서 빠르게 명암 스케치를 한두 장 하는데, 이게 손을 푸는 데도 도움이 된다.

워밍업은 필수다
구성이 끝나면 빠르게 작업을 진행한다. 그러나 먼저 그 위치에서 사진을 찍어둔다. 빛의 방향 및 날씨가 생각보다 빠르게 변하기 때문이다.

> **스케치하지 않고 수채화지에서 바로
> 작업을 시작하는 것은 준비운동 없이
> 달리기를 시작하는 것과 비슷하다.
> 워밍업 후에 작업을 시작하는 것이 꼭 필요하다.**

작업할 때 팔이 어디에서 움직이는지 생각해본다. 나는 스케치할 때 F연필이 아래로 가게 위쪽에서 잡고 어깨를 이용해 작업한다. 이렇게 하면 몸을 써서 스케치할 수 있다.

이 시점에서는 큰 모양이나 동작을 살핀다. 드로잉을 자르지 않아도 되도록 가볍게 스케치한다. 주 구성요소를 전부 배치한 후에 다시 훑어보고 맘에 들면 계속 진행한다. 이제 스케치를 다듬어야 하는데, 연필은 일반적으로 잡는 방식으로 고쳐 잡고 또한 팔꿈치를 이용해서 작업한다. 연필을 HB로 바꿀 수도 있지만, 수채화지에서는 HB보다 더 부드러운 연필은 사용하지 않는다. 그림의 주제와 서로 경쟁하는 요소는 배치하지 않도록 주의한다.

그 자리에 있다는 느낌을 전달하는 데 방해가 된다면, 나무, 자동차 등 어떤 것이든지 다른 위치로 옮긴다. 스케치하면서 관절에서 연필까지 계속 움직인다. 어깨, 팔꿈치, 손목, 손가락 등이 얼마나 많이 움직이는지 생각해보라. 이렇게 작업하면 준비가 되기 전에 너무 섬세하게 작업하는 것을 피할 수 있다. 붓질도 마찬가지다.

스케치가 끝나면 바로 채색을 진행한다. 작업 환경을 확인하면서 작업한다. 날이 너무 더우면 물을 더 많이 사용해야 하고 작업 속도도 높여야 한다. 야외작업 경험이 쌓이면 작업 환경에 잘 적응하게 된다.

TIP
야외에서 스케치하고 그릴 때는 시간이 잘 간다.
빛은 계속 변하고 날씨는 변덕스럽다. 나는 그림자 윤곽선을
미리 그려두어서 어디에 있었는지 알 수 있도록 한다.
그림자를 따라가면서 그리기 십상이기 때문이다.
즉, 눈에 보이는 대로 계속 그리는 것이다.
위치가 바뀐 그림자를 그리는 건 더 좋지 않다.

빛 표현하기

나는 작업할 때 빛이 처음부터 그곳에 있다고 생각하고 그린다. 그걸 놓치지 않는 게 나의 목표다. 그래서 다른 수채화가와 마찬가지로 밝은 부분을 먼저 채색하고 점차 어두운 부분 쪽을 채색한다. 나중에 장면 일부가 더 짙은 색으로 덧칠이 되더라도 염려하지 않는다. 이게 수채화의 특징이다. 밝은 부분에서 어두운 부분으로 옮겨간다.

맨 먼저 해야 하는 건 빛을 표현하는 방법을 정하고, 장면에 가장 잘 어울리는 배색을 선택하는 것이다. 이는 현장에서의 조명 조건, 그리고 빛을 더 강하게 과장하거나 혹은 빛의 방향을 바꾸는 게 구성에 도움이 되는지 판단해서 결정한다.

연하게 혹은 중간 정도의 물감을 준비해서 섞인 칠 기법(variegated wash)으로 채색하는데, 소재에서 가장 빛을 많이 받는 부분만 쭉 내려가면서 채색한다. 나무, 자동차 등을 그린다고는 생각하지 않으려 최대한 노력한다. 그것은 명암과 색상을 지닌 어떤 형상에 불과하다. 통상 서너 가지 물감을 혼색해서 쓰는데, 물감은 칠하고 남을 정도로 충분히 준비한다(그림 1). 그래야 이후에도 연계해서 채색하는 데 사용할 수 있다. 나는 마음의 눈에 결과가 보일 때까지는 채색을 시작하지 않는다. 처음 시작 단계에서 이게 아주 중요하다.

다음 단계로 넘어가면서 결정을 빠르게 내리지만, 명암 스케치는 끝났고 이후 작업 과정은 명확하다. 나는 화판을 30° 정도 기울여서 채색하는데, 이렇게 하면 물감이 아래로 흘러내리기 때문에 하단을 채색할 즈음에 상단은 이미 마르기 시작한다. 이때 잠시 뒤로 물러서서 기다리면서 다음 단계 채색에 대해서 생각한다. 만약 웨트인웨트(wet-in-wet)의 번지기 기법으로 채색한다면 그림의 상단 부분에서 광택이 사라지는 때를 잘 살펴야 하는데, 너무 빨리 마르면 스프레이로 물을 분무한다.

다음 단계로 넘어가면서, 배색이 적절한지 그리고 그림에 깊이감을 보태는 데 요구되는 명암 단계를 밟고 있는지 주의 깊게 살피면서 물감을 선택해서 혼색한다. 다시 말하지만 그리는 물체 자체에 크게 관심을 두지 않는다. 형상과 빛을 염두에 두고, 어떻게 서로 연결해서 그림을 완성할지 생각한다. 나는 종종 중간색(neutral color) 안에서 순색(pure color)을 튀게 사용하는데, 이는 시선을 끌고 색상(hue)의 균형을 유지하는 데 도움이 된다. 통상 두 번째 채색을 마친 후 나는 한 발 물러서서 그림을 다시 평가해 본다. 안전한 곳을 골라서 바닥에서 그림을 말린다(그림 2).

빛을 넣는 법

일반적으로 세 번째 단계에서는 모든 것이 통합되거나 아니면 분리된다. 이것은 지금까지 이야기한 모양에 형태를 부여하는 영역이다. 물감을 다시 충분히 혼색해서 준비한 후 다음 단계를 진행한다. 그림자 및 일부 세부를 그려 넣고, 물감을 수채화지 위에서 혼색한다. 이것은 그림에서 마법과 같은 순간이다. 그러나 종종 그림을 망칠 수 있는 순간이기도 하다!

그림을 빛나게 하려면 어둠이 필요하다. 지나치게 조심하거나 작업을 망칠까봐 걱정하면 실제로도 그렇게 된다. 어두운 부분을 확실하게 채색하는 게 필요하다. 모든 것을 하나로 연결하고 그림의 균형을 유지하려면 어둠을 이용해야 한다. 수채화는 마른 후에 색이 훨씬 연해진다는 것을 떠올려보면, 어두운 채색은 젖은 상태에서는 겁이 날 정도다. 젖은 상태에서 제대로 된 것처럼 보인다면 마른 후에는 너무 연한 채색이 된다. 팔레트에서 물감이 마르면 일반적으로 어둡게 보인다. 너무 마르면 물을 분무해서 부드럽게 만들 수 있고, 물을 약간 부어 넣을 수도 있다.

마지막 세부 묘사

힘든 작업은 끝났고 이제부터는 재미있는 부분이다. 최종적인 세부 묘사는 마지막에 한다. 추가적인 채색 작업이 얼마나 더 필요한지는 인접한 부분과 명도 및 휴(hue, 색상)를 비교해보기 전까지는 알 수 없다. 또한 일부 세세한 부분을 얼마나 더 강하게 채색해야 하는지도 결정하기 어렵다. 이 부분을 이해하지 못하고 작업을 계속 진행하면, 그림은 점점 더 어두워진다. 최종적으로 완성된 그림에서 맨 먼저 채색한 바탕칠까지 모두 볼 수 있어야 한다(그림 3).

본인이 관찰한 빛, 색, 거리감 그리고 분위기가 살아있는 그림이어야 한다. 그게 부족하면 단조롭고 생기가 없는 그림이 된다.

작업이 힘들면 쉬어야 한다. 휴식이 필요하다는 확실한 신호다. 한 번에 그림을 끝까지 완성해야 한다는 규칙은 없다. 다 마르도록 기다린다. 짐을 싸고 물통을 비닐봉지에 넣고 그림은 보호용 아트백에 넣는다. 야외에서 수채화 작업을 할 때는 하루에 작업할 분량을 정하지 않는다. 오늘 하루 발걸음이 어디로 닿는지 알고 싶을 뿐이다. 최종 마무리 작업은 작업실에 돌아와서 천천히 진행할 수 있다.

그림 1

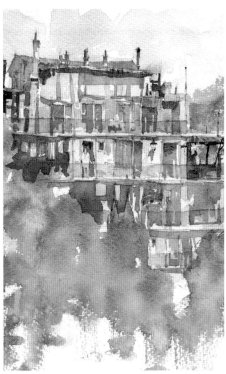

그림 2

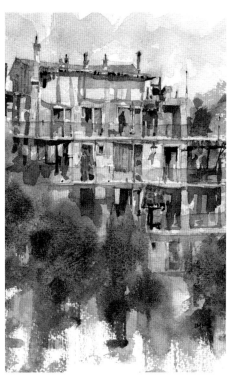

그림 3

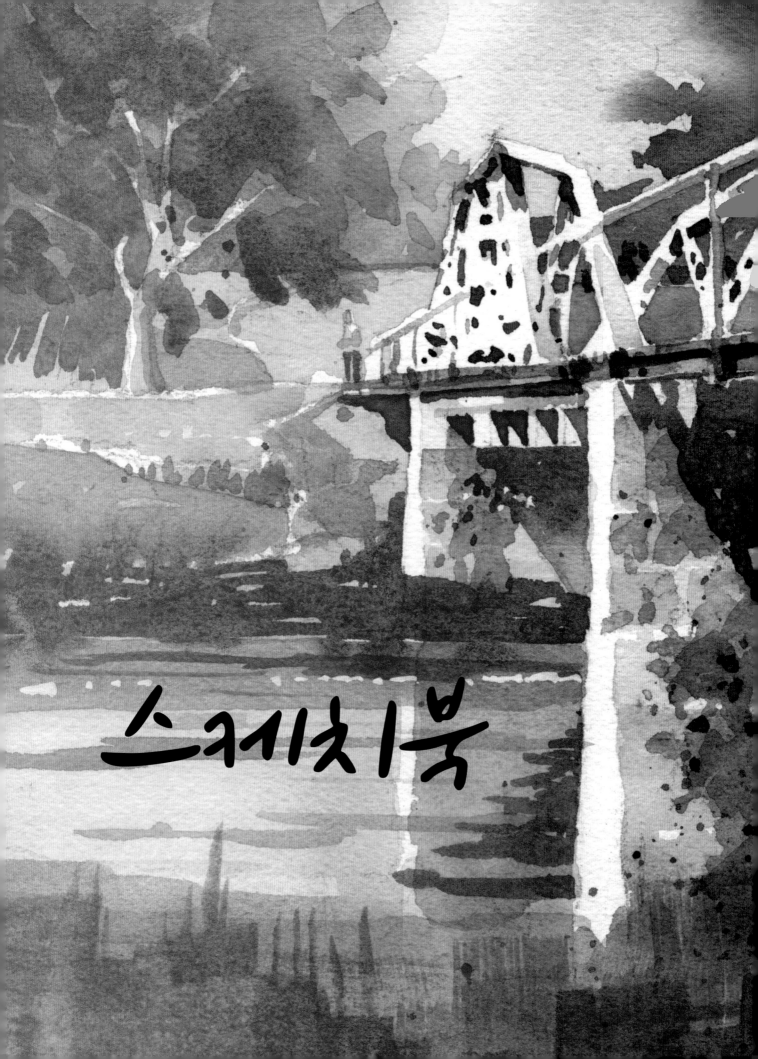

스케치북

스케치는 장황한 설명이 아니라 현장을 간단하게 묘사한 것이다.

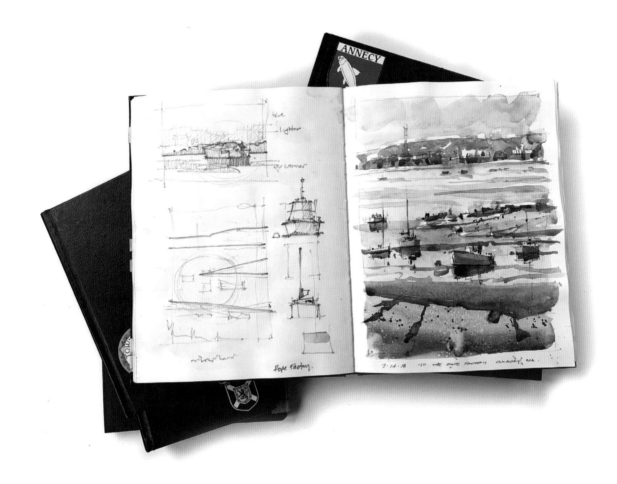

수채화 실력을 향상시키는 데 도움이 되는 조언을 해달라는 요청을 종종 받는다. 내 대답은 언제나 같다. 스케치북을 들고 야외로 나가라. 당신 주변 세상을 담아라. 이국적인 장소를 찾아 여행을 떠날 때를 기다리지 말라. 본인이 익숙한 곳으로 가라. 평범하고 감동이 없는 곳이라는 생각이 드는 장소에서 새로운 것을 발견하는 여정을 시작하라. 내가 가장 좋아하는 작품 중 몇몇은 내가 사는 작은 기찻길 마을의 골목에서 그린 것이다. 아무도 아름답다고 생각하거나 뒤돌아보는 곳이 아니다. 순간을 보고 기록하는 훈련을 하는 것이 예술가로서의 여정을 시작하는 것이라 할 수 있다.

정기적으로 작업하면, 스케치북은 주변 세상에 대한 이해도를 높여준다. 스케치북은 본인만 보기 때문에 세상을 자유롭게 탐구할 수 있다. 백지를 앞에 두면 생기는 불안감을 떨칠 수 있는 몇 가지 지침을 소개한다.

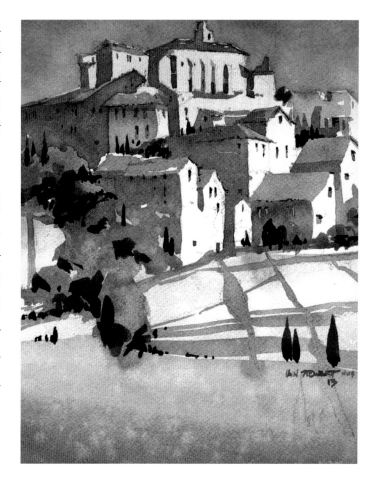

3. 매일 30분 이상 스케치하는 습관을 들여라. 관심이 있거나 그리기 어려운 소재를 선택하라. 연습이 핵심이다. 결과가 말해 준다.

4. 스케치북을 펼친 후 처음 그리는 몇 획은 거칠다. 워밍업을 위해 잠깐 낙서하거나 직선 그리기를 연습한다.

TIP

나는 스케치를 하면 마음이 안정된다. 호흡이 느껴지고 맥박이 느려진다. 나는 내 안에 있으며 삶이 나를 데려가는 곳을 기록한다. 스케치에는 정직함이 있고, 이를 다른 작품에서 재현하려고 노력한다. 어려운 경우도 많지만, 결과는 놀랍다. 진심으로 말하건대 스케치는 결과가 전부는 아니다. 소재에서 떨어져서 더 높은 수준에서 소재를 관찰하는 것이다.

1. 새 스케치북을 시작할 때는 항상 두 번째 또는 세 번째 페이지로 건너뛴다. 이렇게 하면 매번 스케치북을 펼칠 때마다 첫 페이지를 반복적으로 보지 않아도 된다. 대신에 처음 몇 페이지는 메모하거나 아이디어를 적는 데 사용한다. 분실했을 때를 생각해서 이름과 이메일 주소를 쓰고, "찾아주면 사례함."이라고 표지 안쪽에 잘 보이도록 적어두는 것도 중요하다.

2. 스케치북에서 절대 낱장을 뜯어내지 말기 바란다. 그렇게 하면 여러 가지 문제가 생길 수 있다. 먼저 낱장을 뜯어내지 않으면, 특정 그림은 스케치북의 한 페이지에 불과하다. 그게 좋든 싫든 액자에 들어갈 일도 없고 그 자체를 평가할 일도 없다. 그러면 실수할 자유도 주어진다. 이것은 매우 중요하다. 성장하기 위해서는 실수를 해야 한다. 잘 사용한 스케치북을 모아두면 예술가에게는 가치가 매우 크다. 작업실에서도 야외작업을 다시 볼 수 있고, 또한 세상을 관찰하면서 알게 된 장소를 다시 방문하고 추억을 다시 떠올리는 것은 즐거운 일이다.

드로잉

앞서 언급했듯이 시각적으로 아이디어를 소통하려면 드로잉을 할 수 있어야 한다. 이를 주제로 한 책은 많지만, 나의 목표는 여러분을 가능한 한 빨리 밖으로 내보내서 삶을 직접 스케치하게 만드는 것이다. 이 책에서도 채색 외에 스케치 연습도 다루는데, 이해하기 쉽도록 설명할 것이다. 여러분의 수준이 아주 높아지기 전까지는 스케치와 채색을 같이 발전시켜야 한다. 이 일에는 인내가 필요하지만 충분한 가치가 있다고 나는 믿는다.

더 어려운 주제로 넘어가기 전에 지금까지 설명한 원칙을 이해하는 것이 아주 중요하며, 그런 연습을 시작하기에는 스케치북이 가장 적합하다.

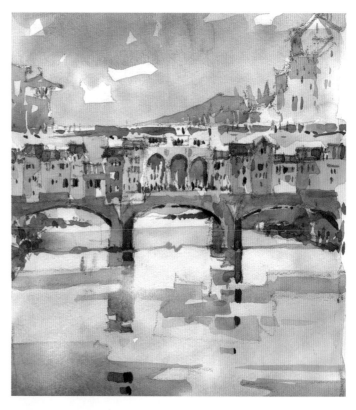

스케치북과 수채화지에서 채색하기

스케치북에서 채색하는 것은 수채화지에서 채색하는 것과는 매우 다르다. 일반적으로 스케치북에 채색하면 일반적인 수채화지와 달리 물감이 지면에 머무르고 잘 흡수되지 않는다. 또한 스케치북의 종이는 밝은 흰색인데, 일반적인 수채화지보다 훨씬 밝다.

물감은 여러분이 생각하는 것보다 강력하다. 나는 일부러 백런(backrun, 역자주-수채화에서 물의 양이 많거나 지면이 고르지 못하여 채색한 부분이 마르면서 생기는 꽃이 피는 듯한 얼룩)이 생기게 하고 지면에서의 변화를 관찰하는 걸 좋아한다. 봉우리와 골짜기가 생기고 물감이 빠져나가거나 모인다. 그리는 장면에 따라서는 이것을 좋은 방향으로 사용할 수 있다. 편한 마음으로 작업하는 게 어렵다면, 이러한 것을 해보면서 모든 걸 통제하고픈 마음을 떨치길 바란다.

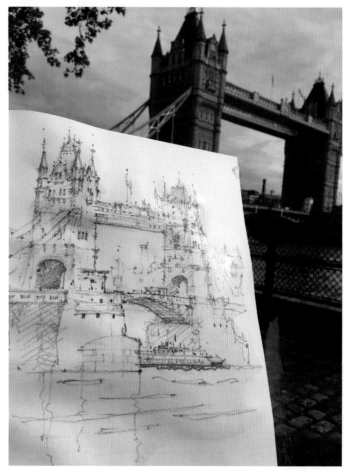

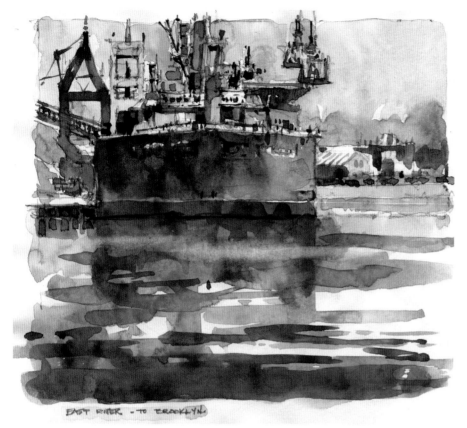

EAST RIVER - TO BROOKLYN.

수채화는 스스로 알아서 표현될 수 있도록 놔둬야 한다고 생각한다. 여러분이 개입할 수는 있다. 하지만 나의 그림에서 가장 마음에 드는 부분은 물감과 종이가 알아서 멋지게 반응하도록 그냥 놔둔 부분이다.

이것이 스케치북이라는 사실이 중요하다 – 어차피 여러 가지를 시도해보는 게 목적이니까.

수채화지에서의 채색

스케치북 종이에서의 채색

암스테르담 트램(Amsterdam Tram) 그리기

적은 수의 물감을 사용하고, 빛을 원하는 대로 적용하고 소재를 단순화시킴으로써 복잡한 도심도 그릴 수 있다.

암스테르담의 거리 풍경은 일견 단순화시키기 쉽지 않은 것처럼 보인다. 사람들로 가득한 매우 복잡한 도시인데, 독특한 건축적 요소가 특징이다.

창문, 자동차, 사람, 건물의 숫자에 신경 쓰지 말아야 한다. 대신에 큰 그림에 집중해야 한다. 스케치란 게 뭔지 생각해보자. 이 경우 풍경에서 가장 기본적인 요소만 남도록 줄여서 정리한 후, 이들을 구성해서 그 장소에 있는 듯한 느낌이 들도록 만든다. 이 연습을 할 때는 지금이 하루 중 언제인지 혹은 무슨 색을 사용할 건지 등에 관해서는 생각하지 않는다. 세부가 아니라 하나의 장면을 제시하는 작업이다.

어떻게 하면 눈에 보이는 건 전부 그려야 한다는 강박관념을 버릴 수 있을까? 답은 간단하다. 큰 모양 위주로, 그릴 것과 버릴 것을 정한다. 이때는 무자비해져야 한다. 소중한 것은 아무것도 없다.

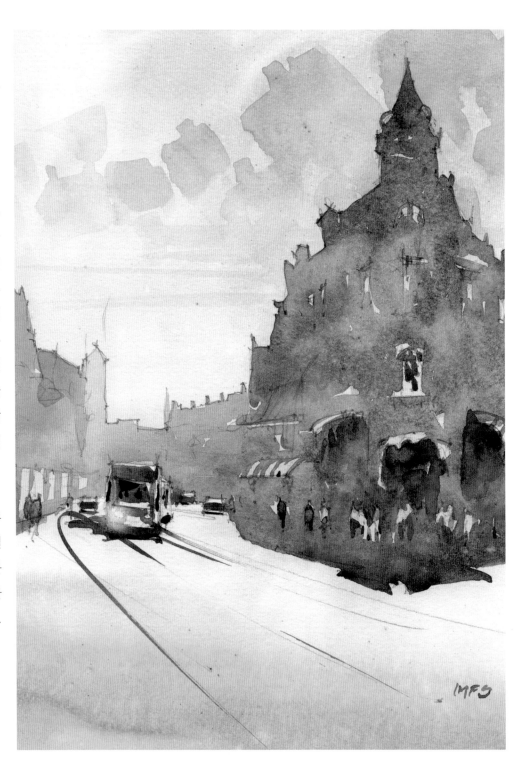

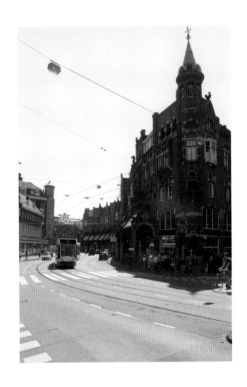

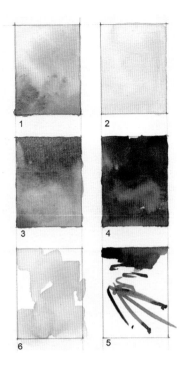

색상표

단계 1. 사용할 물감을 정한다. 나는 이 장면에서 빛을 조정하기로 했다. 선택한 물감은 노란색과 보라색의 보색 색상을 기반으로 하고 두 색을 조절하는 데 번트 씨에나를 사용한다. 경험상 번트 씨에나는 뉴 감보지 및 임페리얼 퍼플과 잘 어울린다. 이 세 가지 물감과 아주 어두운 뉴트럴 틴트를 사용해서 채색을 시작한다.

단계 2. 드로잉을 시작한다. 그림의 주제를 정한다. 첨탑을 넣는다면, 시선이 트램과 경쟁할 가능성이 크다. 따라서 트램 주변으로 시야를 좁힌다. 연한 F연필로 화면 아래쪽 1/3 위치에 트램을 스케치한다. 이 단계에서는 그냥 하나의 직사각형으로 표현한다. 자동차 몇 대를 넣고(마찬가지로 직사각형으로) 건물의 실루엣을 빠르게 그리는데, 너무 정확하게 표현하려고 애쓰지 않도록 주의한다. 실루엣만 두고 보면 시내 건물은 직각 부분이 많고 풍경은 들쭉날쭉 기복이 있다.

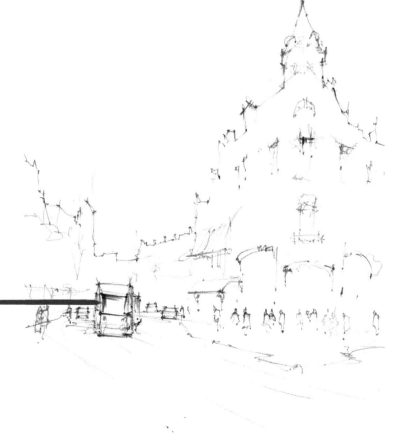

윤곽선을 그린 후에는 더 부드러운 HB연필을 사용해서 트램의 선을 더 진하게 표현한다. 선을 굵게 표현하면 스케치에 깊이감이 생기면서 시선을 끄는 데 도움이 된다. 이 부분에 대해서는 나중에 좀 더 자세히 설명한다.

단계 3. 아주 연한(명도 단계 2 정도) 뉴 감보지에 번트 씨에나를 약간 섞어서 주제 근처를 따뜻한 색으로 채색하는데, 처음부터 너무 진하게 칠하지 않도록 주의한다. 깊이감이 필요한 곳에는 물을 떨어뜨려 더 연하게 칠한다. 트램 근처는 칠을 하지 않고 그냥 두는 부분이 있는데, 다른 부분을 전부 채색하고 나면 나중에 더 드러나게 된다. 처음부터 그곳에 빛이 있었다는 것을 잊지 않아야 한다. 빛을 놓치면 안 된다.

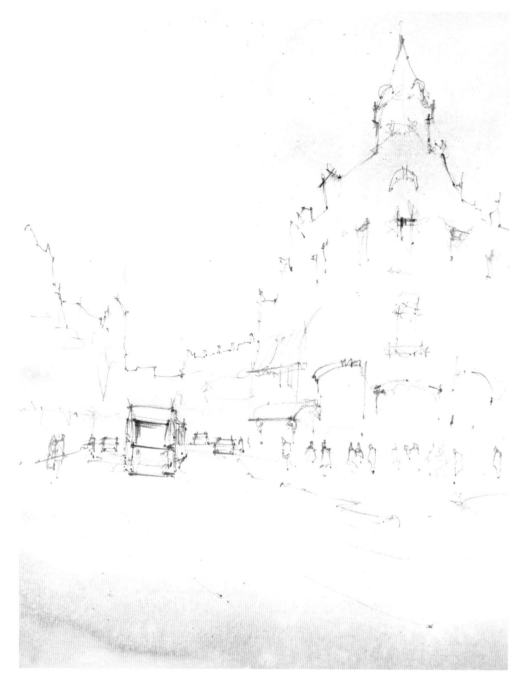

TIP

눈에 보이는 것을 전부 칠해야 하는 것은 아니다.
본인의 강점을 살려서 익숙한 장소에 이런 기법들을 적용하도록 한다.
한 번 하고 마는 일회성 연습이 되면 안 되고, 소재를 바꿔가면서
자주 연습해야 한다. 시간을 들이면 열매를 맺는다.

단계 4. 이제는 큰 모양에 초점을 맞춘다. 번트 씨에나를 좀 더 첨가해서(명도 단계 1과 3) 혼색한 후 하늘을 채색한다. 건물, 자동차, 트램 부분을 칠하는데, 물감을 종이 위에서 서로 섞는다. 천천히 크게 고민하지 않고 작업을 진행한다. 다만 트램에 다가가면서 명암이 드러나는지 본다. 그림의 나머지 부분이 마르는 동안, 트램과 자동차 앞뒤에 빠르게 깊이감을 더한다. 이제 전체적으로 물감이 거의 다 말랐으므로, 뉴트럴 틴트(명암 단계 5)로 트램 창문을 부분적으로 그려 넣는다. 또한 끝이 뾰족한 8호 둥근 붓을 사용해서, 한 방향으로 붓질해서 선로를 그려 넣고 마무리 짓는다. 원하는 결과를 얻기 위해서는 붓질 연습도 필요하다. 별도의 종이나 스케치북을 사용해서 연습한다.

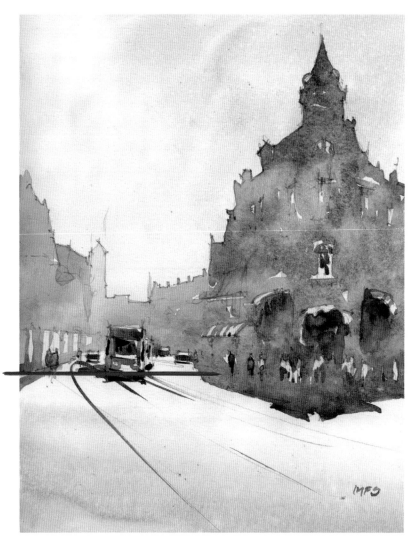

단계 5. 나는 이미지의 분위기를 띄우기 위해 트램 헤드라이트 부근을 들어 올렸다(28페이지의 완성된 그림 참고). 또한 하늘에 부드러운 구름을 약간 추가했다. 전체적으로 그림에서 세세한 부분을 빼는 방법을 보여준 좋은 예시라 생각한다.

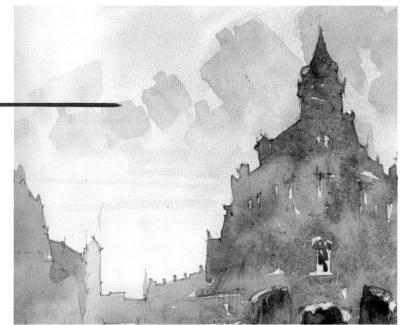

스케치북 셋업

스케치북으로 작업하면 좋은 점은 바로 휴대성이다. 수채화 도구를 전부 들고 나가면 짐이 너무 많다.

이젤을 설치하고 한 시간 정도 그리는 대신 10~15분짜리를 계속 그리면, 더 많은 곳을 찾아다닐 수 있다. 그래서 나는 시내에서 하루를 최대한 활용하고 싶다면 언제나 그렇게 한다. 물론 두 가지 모두 보람 있는 작업이라 생각하지만, 내게 주어진 시간이 단 하루라면 나는 스케치북을 선택한다.

TIP

스케치북, 스케치 도구, 대형 집게 정도만 넣어서 간단하게 가방을 꾸린다. 배낭은 가볍고 메기 좋으며 물통 및 간식을 챙겨 넣을 수 있을 정도로 공간이 충분한 것이 좋다. 스케치북을 둘 만한 난간이 있는 편안한 장소를 찾아서 하루를 즐긴다.

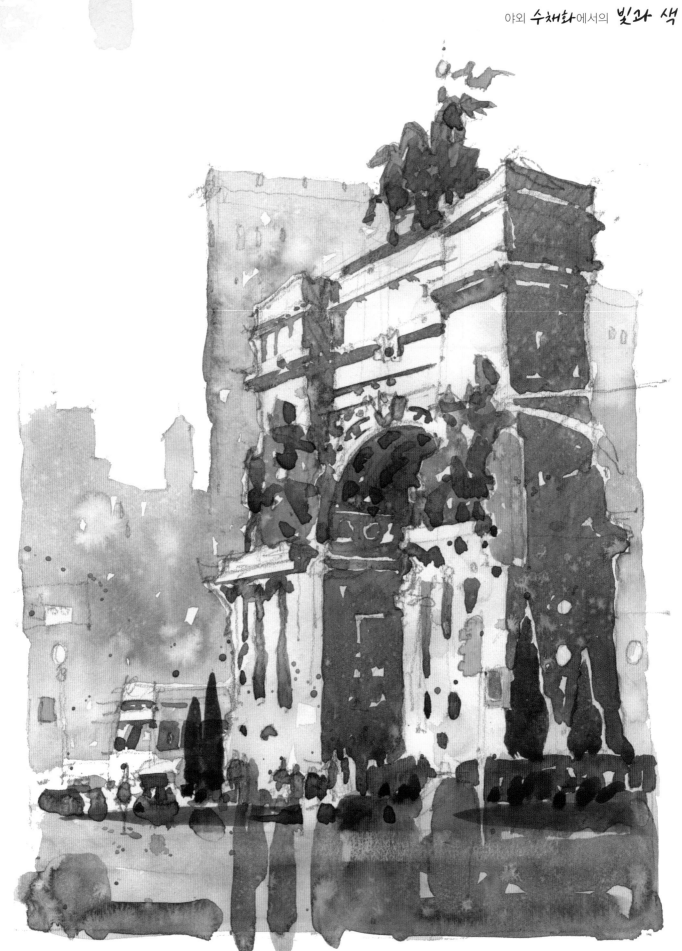

군인과 선원의 아치(Soldiers' and Sailors' Arch), 브루클린

생폴 드 방스(St. Paul de Vence, France) 그리기

이번 예시에서는 그림에서 빛이 표현하는 부분을 더욱 강조하기 위해서는 색을 어떻게 사용해야 하는지 살펴보자. 그림에 대한 계획을 세울 때, 조화색 배색(harmonious colors) 혹은 보색 배색(complementary colors)을 기준으로 물감을 선택하는 것이 매우 중요하다. 색상환을 사용하여 건물, 성벽 그리고 초목을 표현하는 데 적합한 물감을 쉽게 찾을 수 있다. 색온도-색의 또 다른 요소-도 중요한 역할을 한다. 따뜻한 색과 대비하여 차가운 색을 사용하는 건 흥미롭다.

수채화에서 빛 혹은 광채는 시선을 명암 대비가 높은 영역으로 유도하면 생긴다. 방법은 고대비 영역과 명암 단계가 미미한 영역이 서로 균형을 이루도록 만드는 것이다. 그러면 그림 내에서 각 요소가 서로 경쟁할 확률도 줄어든다. 내가 좋아하는 방식은 울창한 나무와 관목이 있는 전경을 점차 보이지 않게 처리하는 것이다. 그렇게 하면 지나친 관심을 끌지 않는다.

나는 항상 작업 초기 단계부터 빛을 어떻게 표현할지 계획한다. 여러분도 스스로 물어야 한다. 광원은 어느 쪽에 있는가? 어떻게 빛을 잘 이용할 수 있을까? 그림에 도움이 되도록 빛을 강조하는 효과적인 방법은 뭘까?

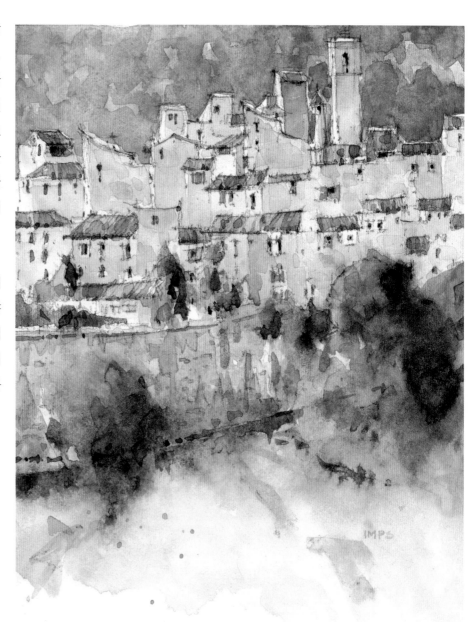

색상 견본

채색하기 전에 배색을 검토해야 하는데, 아래처럼 색상 견본을 만들어 보는 게 좋다. 각 견본은 첫 번째 칠이 마른 후에 아래쪽에 같은 물감으로 한 번 더 칠했는데, 이렇게 하면 명도가 바뀌는 것을 확인할 수 있다. 둘 사이에 명도 차이가 크진 않지만, 질감을 더해주기 때문에 꼭 필요하다. 물감은 항상 필요량보다 많이 충분히 준비하는 것을 잊지 않아야 한다. 또한, 물감은 팔레트에서 볼 때와 달리 마르면서 훨씬 옅어진다는 것도 기억해야 한다. 각 견본은 젖어 있을 때가 아니라 마른 후에 확인한다. (68페이지에 설명된 "섞인 칠 기법"도 참조한다.)

물감 혼색

1. 네이플즈 옐로우(Naples Yellow) + 임페리얼 퍼플(Imperial Purple) 약간
2. 번트 씨에나(Burnt Sienna) + 로 씨에나(Raw Sienna)
3. 임페리얼 퍼플(Imperial Purple) + 라이트 레드(Light Red)
4. 코발트 블루(Cobalt Blue) + 번트 씨에나(Burnt Sienna blue hue)
5. 라이트 레드(Light Red) + 번트 씨에나(Burnt Sienna) + 코발트 블루(Cobalt Blue red hue) 약간
6. 코발트 블루(Cobalt Blue) + 번트 씨에나(Burnt Sienna red hue)
7. 그리니쉬 옐로우(Greenish Yellow) + 로 씨에나(Raw Sienna) + 알리자린 크림슨(Alizarin Crimson) 약간. 그리고 마르는 동안 번트 씨에나(Burnt Sienna) 약간 첨가
8. 언더씨 그린(Undersea Green) + 알리자린 크림슨(Alizarin Crimson). 그리고 마르는 동안 번트 씨에나(Burnt Sienna) 약간 첨가
9. 코발트 블루(Cobalt Blue) + 라벤더(Lavender) + 알리자린 크림슨(Alizarin Crimson) 약간
10. 1 + 2로 섞인 칠(variegated wash)
11. 1, 2, 3, 4로 섞인 칠
12. 4 + 5로 섞인 칠
13. 4, 5, 7, 8로 섞인 칠 – 8번을 진하게 해서 첨가

참고: 68페이지의 섞인 칠로 채색하는 법을 참고한다.

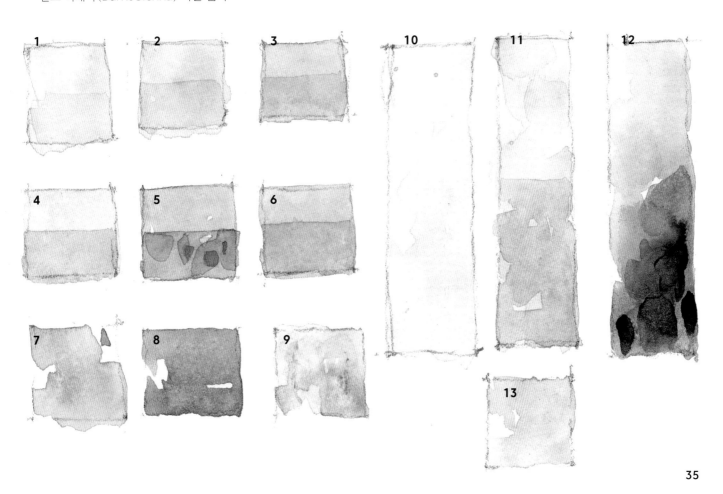

단계 1. 각 드로잉은 제일 확실한 모양-구성선(construction lines)이라 불린다-을 중심으로, 아주 연하게 스케치한다. 나는 처음에 그린 선을 거의 지우지 않는데, 이유는 나중에 대부분 물감으로 덮일 것이기 때문이다. 그렇지 않더라도, 그림을 보는 사람은 내가 작품을 구성하는 방식을 더 깊이 이해할 수 있다. 최종 드로잉을 시작하기 전에는 스케치와 구성에 관한 연구는 거의 하지 않고 긴장을 푼다. 스케치에서 선의 두께가 변하는 것을 보자. 짙은 선을 사용함으로써 시선을 유도하고 건물의

그림자 등 일부 영역을 더 확실하게 표현할 수 있다. 이러한 연필 선은 최종적으로 가려질 테지만 보이더라도 걱정하지 않는다.

이 단계에서의 목표는 너무 많이 채색해서 어둡게 되지 않도록 하는 것이다. 우리는 빛이 필요하다. 그래서 단계 2와 단계 3을 분리했다.

단계 2. 1+2+3 혼색으로 건물을 채색해서 분리한다(35 페이지 참고). 지금은 가장 밝은 부분을 칠한다. 건물 주위로 직사광선이 비치는 부분을 칠한다. 이것은 수채화의 특징 중 하나로, 물감이 아니라 종이가 가장 밝은 부분을 말한다. 칠을 하면서 이 사실을 염두에 두고 잘 이용하는 것이 매우 중요하다. 채색이 마른 후에 덧칠하는데, 일부 붓터치는 그냥 보이도록 둔다. 건물 반대편 해가 들지 않는 면은 혼색 3을 사용해서 빛이 부족하다는 것을 암시한다.

물은 맑고 깨끗해야 한다. 물로 특정 영역을 희석시킴으로써 상대적으로 다른 영역을 더 강조할 수 있다. 그러면 단조로운 채색을 피할 수 있다. 질감이 핵심이다. 스프레이로 물을 몇 번 뿌린 후 그냥 두면 질감이 형성된다.

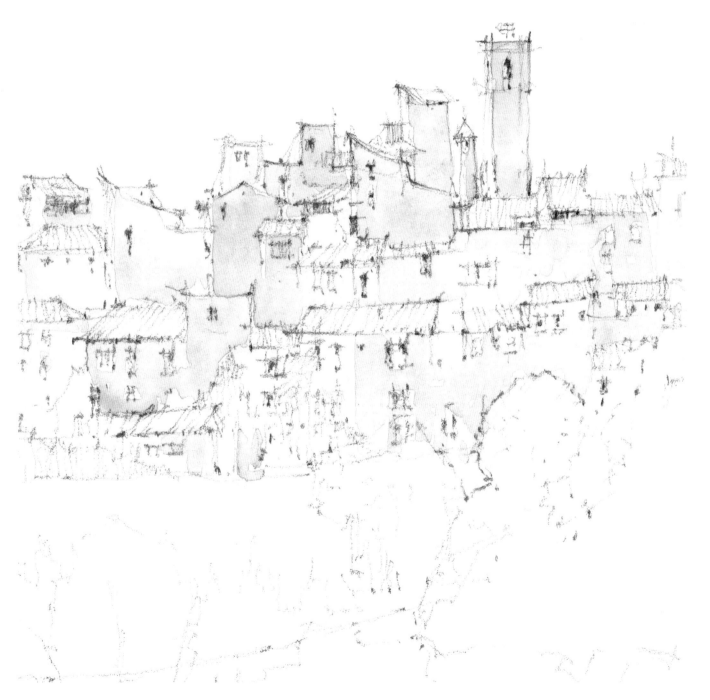

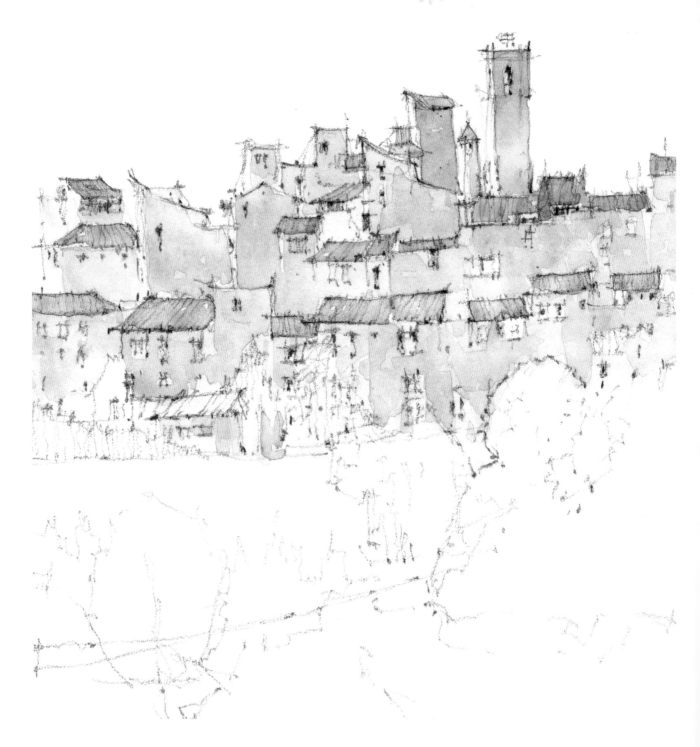

단계 3. 혼색 5로 지붕을 칠한다. 이게 마르면 같은 물감으로 한층 더 글레이징으로 채색하는데, 처음 칠한 부분을 많은 부분 그대로 남긴다.

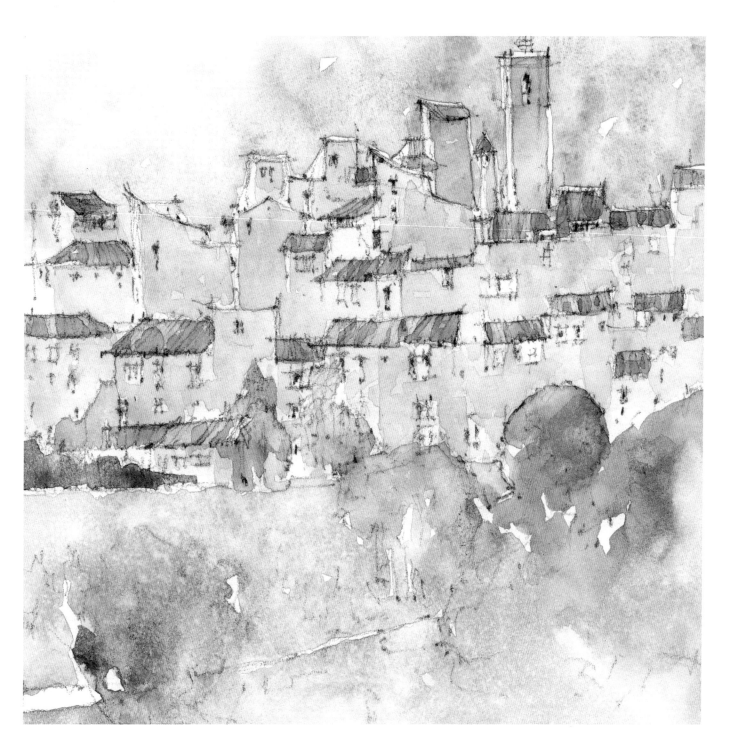

단계 4. 지붕이 마르면 하늘을 칠한다. 건물에서 해가 비치는 면은 칠하지 않는다. 혼색 9를 연하게 혼색해서 시작하는데, 광원에서 멀어질수록 더 짙게 칠한다. 하늘이 마르는 동안 혼색 6과 7을 사용해서 작업할 건데, 로스트앤파운드 기법(lost and found, 역자주-경계선을 뚜렷하게 드러내는 부분과 희미하게 없애는 부분을 구분하여 그리는 기법), 물감의 농도, 채색 대상에 세심한 주의를 기울인다.

번트 씨에나를 곳곳에 첨가함으로써 녹색 사이에 균형을 맞추고 전경에 따뜻한 느낌을 보탠다. 나무숲을 지나서는 물을 첨가하여 바림된 칠 기법(graded wash, 역자주-물을 점점 더 많이 추가하면서 점차 더 연하게 칠함)으로 채색한다. 스프레이로 물을 분무하여 질감을 만든다.

단계 5. 단계 4를 반복하는데, 나뭇잎 그늘진 부분을 어둡게 칠함으로써 형태를 살린다. 마찬가지로 하늘도 추가로 채색한다. 혼색 6을 사용해서 창문에 깊이감을 더한다. 덧칠을 글레이징하면 밑칠도 그 아래에 보이는데, 명암 단계 표시기 역할을 한다.

지붕의 레드/오렌지 색상이 하늘색과 녹색 수풀을 보원하면서 조화를 이룬다. 색상이 튀는 곳이 일부 있어도 괜찮지만, 나머지는 대체로 중립을 유지해야 한다. 그렇게 해야 여러분이 선택하는 색이 효능을 발휘한다.

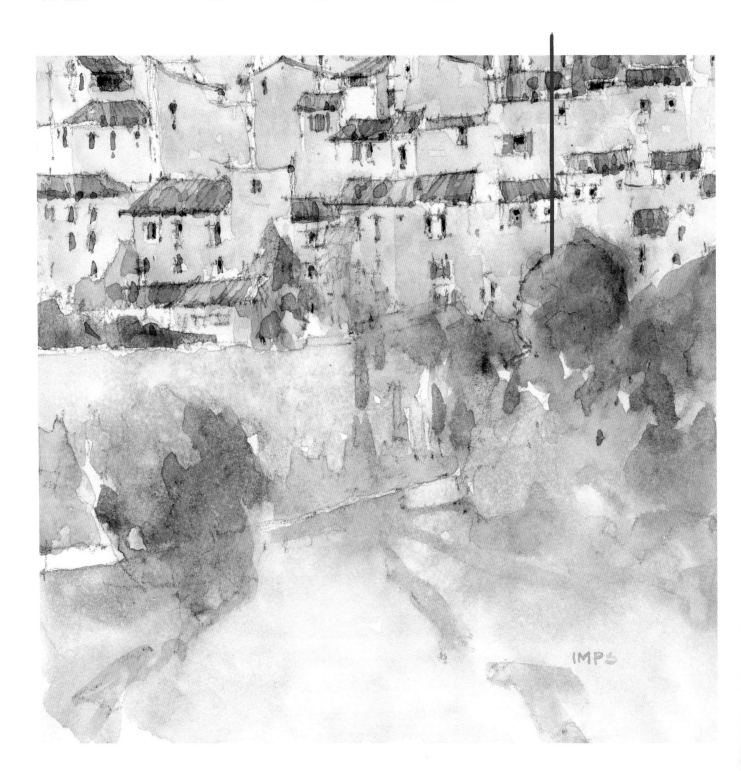

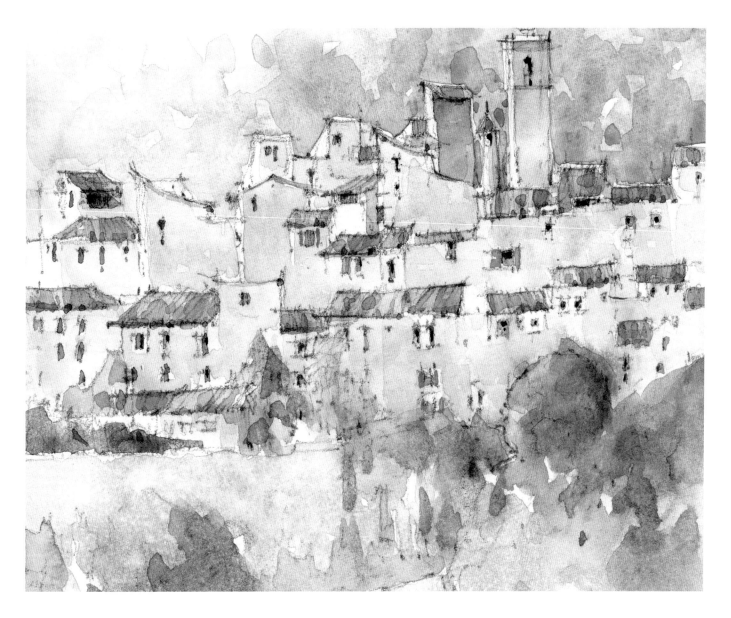

단계 6. 그리는 도중 그림이 나에게 말을 걸어오는 중요한 순간이 있다. 이 그림은 중간 명도 위주다. 따라서 그림을 흑백 이미지로 바꿔보면 단조롭다. 색을 바꾼다고 명도가 바뀌는 건 아니다! 그림에 힘이 필요하다. 이 상황에서는 빛을 보태기 위해서 어둠을 추가하는 게 필요한데, 그림을 보호하려는 마음이 앞서면 그렇게 하지 못한다. 그림을 보호하려고 애쓰면 그림을 망친다.

어둡게 칠하려는 영역을 맑은 물로 칠한 다음, 진한 혼색 8에다 약간의 뉴트럴 틴트를 섞어 떨어뜨린 후 종이 위에서 자연스레 섞이도록 둔다. 나는 이 시점에서는 물감이 뭘 하든 간섭하지 않고 그대로 둔다. 하늘에도 물을 분무한 후 다시 한 층 더 채색한다.

이제 거의 끝나간다. 내 머릿속에는 금속탐지기에 연결된 작은 버저가 있다. 거기서 삐, 삐, 삐 소리가 난다면, 이제부터 그림에 손을 댈 때는 이유가 있어야 한다는 뜻이다. 야외에서 작업한다면 짐을 싸 들고 작업실로 돌아와서 마무리 지을 수도 있지만, 날씨가 좋다면 주변을 둘러보거나 약간의 스케치를 할 수도 있다. 잠시 마음에서 그림을 비우자.

단계 7 (다음 페이지). 잠시 생각해보니, 하늘은 한 번 더 채색하고, 전경을 더 큰 그늘로 연결하는 게 좋겠다. 전체적으로 약간 더 밝게 그리는 게 좋겠는데, 방법은 빛을 받는 부분은 그대로 보존하고 적절하게 색상과 명도를 강조하는 것이다. 이걸 잘하면 멋진 그림이 되지만, 잘못하면 오히려 그림을 망칠 수도 있다.

언덕으로 이어지는 도로와 벽을 좀 더 세밀하게 표현 했다. 이로써 그림 아래쪽이 더 견고해지고, 여러 층 채색한 하늘로 인해서 돌에서 빛이 더욱 빛난다. 다 그린 것 같은 느낌이 들면, 그 순간 실제로 다 그린 거다. 거기서 멈춘다. 조금 더 손대야 하는 부분이 있더라도 그림은 없어지지 않으니 내일 다시 보면 된다.

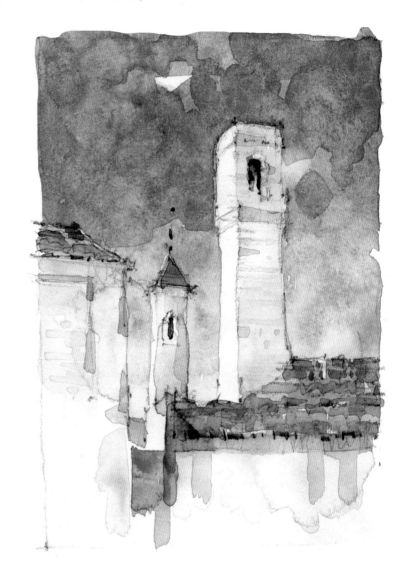

전체 구성을 계획하기 전에 먼저 해본 세부 표현 연구다. 워밍업도 되고, 소재를 다른 스케일에서 볼 수 있고, 물감 배색을 정하는 데도 도움이 된다.

노랑 거베라(gerbera) 그리기

야외 수채화에 익숙해지는 데 가장 좋은 방법은 집 주변부터 그리는 것이다. 본인의 베란다나 정원에서 소재를 찾는다. 혹은 작업실에 정물을 설치하고 이젤에서 작업한다.

나는 이 연습을 권한다. 작업하면서 없는 재료는 적는데, 사실 더 중요한 건 사용하지 않는 도구를 기록해 두는 것이다. 창밖이 내다보이도록 셋업하는 것도 어렵지 않을 것이다. 엄밀하게 말하면 이건 야외 수채화라고 부를 수 없겠지만, 가방 속에 있어야 하는 것과 없어도 되는 것을 나누는 좋은 방법이다. 나는 내 작업실(10~11페이지 참고)을 이 방법으로 그렸다. 집을 비울 수 없는 상황이라도 여전히 즐겁게 연습할 수 있다. 다만 일상을 그려야 한다.

단계 1. 큰 모양을 기준으로, 또한 잎과 꽃이 연결된 형태를 중심으로 스케치했다. 야외 수채화를 연습하는 데 아주 좋은 방법 중 하나는 주변에서 쉽게 찾을 수 있는 소재를 사용하는 것이다. 나는 뒤 베란다에 앉아서 화분에 심은 꽃을 그렸다.

단계 2. 바탕칠은 그림의 분위기를 결정한다. 수채화에서는 처음부터 빛을 남기고 그 위에 한 단계씩 채색하므로 밝은 영역을 그대로 남긴다. 나는 붓질한 자국과 그로 인해서 생기는 여러 가지 가능성을 좋아하기 때문에 마스킹액을 잘 사용하지 않는다. 레몬 옐로우에 뉴 감보지를 약간 섞어서 꽃잎을 채색하는데,

물감에 순색을 좀 더 넣기 위해서 윈저 오렌지를 희석해서 한 방울 떨어뜨렸다. 이 물감이 꽃잎에서 가장 밝은 부분에 해당하므로, 이른 단계부터 어둡게 채색되지 않도록 스스로 주의를 기울인다.

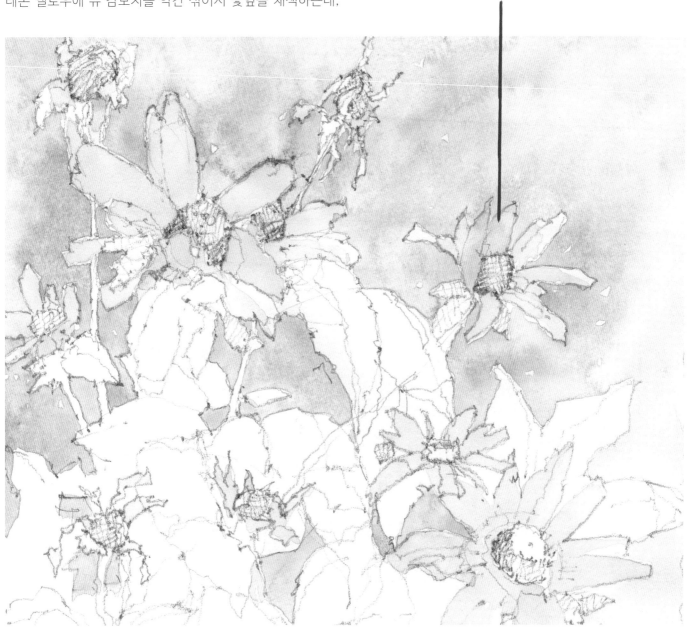

여러 꽃잎에 대한 채색을 끝낼 즈음엔 먼저 채색한 꽃잎은 다 말랐을 것이다. 꽃잎 사이로 하늘의 푸른색이 약간 보이더라도 그냥 둔다. 그게 그림자나 형태를 암시하게 된다. 하늘에 적용한

물감은 거의 순수 라벤더이며 소량의 알리자린 크림슨만 섞었다. 나는 채색도 연하게 하는데, 이는 이른 단계부터 하늘색이 소재인 꽃의 물감 농도에 영향을 주는 것을 바라지 않기 때문이다.

단계 3. 이 단계의 채색은 그린 골드와 알리자린 크림슨을 혼색해서 사용했다. 또 다른 물감으로는 언더씨 그린에다 임페리얼 퍼플을 적당량 섞어서 준비했다. 그림 아래쪽으로 내려가면서 라벤더를 약간 첨가해서 전경과 배경이 서로 조화를 이루도록 했다.

물감이 마르면서 종이에서 광택이 사라지는 순간을 살핀다. 이때 스프레이 물병을 사용해서 물을 가볍게 뿌려주면 멋진 질감을 얻을 수 있다. 종이가 작업 가능한 상태일 때까지는 같은 물감을 이곳저곳 추가하는데, 잎사귀 전체를 덮지 않도록 주의한다. 몇 군데는 중간 밝기로 길게 칠하므로 너무 과하지 않게 주의한다. 잎사귀 끝은 세심하게 묘사하지만, 이후엔 자유롭게 붓질한다. 세심하게 묘사하는 부분과 자유롭게 채색하는 부분을 같이 조합하면 더 그림다워진다.

단계 4. 중간 단계에서는 수채화가 단조로우므로 이를 염두에 두고 그림에 빛을 도입하기 위해서 어둠을 이용한다. 직관과 다를 수도 있지만, 약간만 조심하면 된다. 프렌치 울트라마린과 알리자린 크림슨에 번트 씨에나를 약간 첨가해서 물감을 만든 다음 이를 암술이나 꽃봉오리에 조심스레 칠하여 채도를 낮춘다. 꽃잎의 밝은 부분과 경쟁하지 않고 서로 보완하게 하는 것이 목적이다. 물감에 울트라마린을 더 많이 넣을 수도 있고 아니면 크림슨을 더 많이 넣을 수도 있지만 적용하는 배색(color scheme)을 기준으로 원하는 방향을 정해야 한다. 지금 꽃잎이 노란색이므로 그늘은 보라색 계통을 사용한다. 그린을 여러 층 짙게 채색하는 것은 피하는 것이 바람직한데, 그러면 색이 금방 탁해지기 때문이다.

그린을 두 번 연하게 칠한 후에, 그 위에 프렌치 울트라마린, 알리자린 크림슨, 그리고 번트 씨에나를 혼색해서 칠한다. 아니면 깨끗한 블루-그레이 계열 단색을 사용해도 그늘은 신선하고 투명하게 유지된다. 어둠은 숨을 쉬어야 한다. 다시 말하면 스크린 인쇄하듯이 칠하지 않아야 한다. 종이에 물을 추가해서 옅게 만든 다음, 다시 짙은 물감을 떨어뜨려 활력을 되살린다. 이 단계에서 나는 보통 번트 씨에나와 코발트 블루를 혼색한 물감을 사용하는데, 어둠을 표현하는 데 색온도가 중요한 역할을 하게 만든다.

단계 5. 꽃잎의 색을 더 진하게 칠하고 하늘도 더 강하게 칠함으로써, 그림에서 빛을 받는 부분이 확 드러나게 하는 게 좋겠다. 그래서 처음에 사용한 꽃 물감을 진하게 섞어서 꽃봉오리 주위에 띄엄띄엄 칠하고, 마르는 동안 약간의 알리자린 크림슨을 떨어뜨린다. 그리고 꽃잎에 조그맣게 붉은 패턴을 넣는데, 지면 물기에 따라 가장자리가 부드럽게 표현되기도 하고 선명하게 그려지기도 한다. 이렇게 하면 다양한 꽃들이 똑같이 그려지는 것을 피할 수 있다. 시들어가는 꽃을 그릴 때는 알리자린 크림슨을 더 많이 첨가하고 뉴트럴 틴트도 약간 섞는다. 그런 다음 뒤로 한발 물러서서 그림을 다시 살핀다.

이번에는 하늘을 처음의 파란색 혼색으로 한 번 더 칠하는 게 좋겠다고 생각한다. 명암을 다양하게 사용하기 위해서 일부 영역은 물감 대신에 물을 첨가했다. 그리고 손동작을 넣어 자유롭게 붓질하면 하늘에 질감이 생기는데 이게 상당히 맘에 든다. 마지막으로 상당히 진한 뉴트럴 틴트를 사용하여 꽃봉오리 및 시들어 말라가는 꽃잎도 그린다.

들여다보고 손댈 부분을 찾는 순간이 손을 떼고 물러나야 하는 순간이다.
이미 다 한 것이다. 원하면 나중에 다시 손볼 수 있지만,
과하게 손을 대면 그림을 망치게 된다.

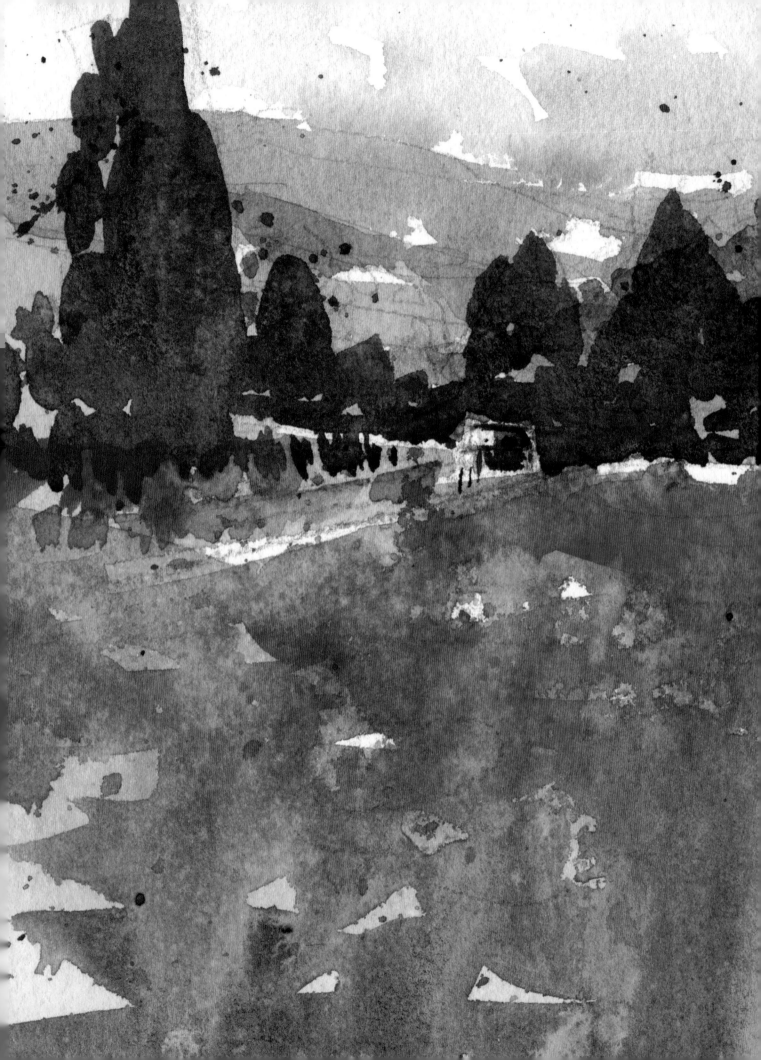

야외 드로잉!

나는 건축을 공부했고, 특정 방법을 사용해서 프리핸드 드로잉(freehand drawing)을 익히는 데 수년을 보냈다. 공부하면서 그 방법에 더욱 익숙해졌다. 디자인을 공부하는 학생은 자신 있게 선을 그려야 한다고 배운다. 즉 선은 시작과 끝이 분명해야 한다고 배운다. 연필로 선의 강도와 깊이감을 다양하게 표현할 수 있다.

모든 건 선으로부터 시작한다. 스케치나 그림을 그릴 때 첫 자국은 선이다. 빈 종이에서 시작해서 그림을 완성하는 첫 시작은 지면에 도구를 대는 것이다.

작업실에서 사진을 보고 편하게 드로잉하는 것과 직접 야외에서 드로잉하는 것은 매우 다르다. 가장 큰 차이점은 평면적인 사진을 참고하는 것이 아니라 실제 삶으로부터 그린다는 것이다. 원근법에 충실한 드로잉에 신경 쓰지 말고, 사진을 3차원이라고 상상해보자. 이제 순서를 뒤집어보자. 야외에서 그림을 그리는 것은 눈에 보이는 세상을 종이 위에 평면적으로 표현하는 것이다. 도움이 되면, 핸드폰으로 사진을 찍으면 된다. 눈에 보이는 3차원 전경과 더불어 2차원 참고 자료를 바로 얻을 수 있다.

TIP

연필이 번질까 걱정된다면 물병과 작은 여행용 붓을 지참한다. 드로잉이 끝나면, 깨끗한 물을 위에 부드럽게 칠한다. 이것은 상당히 좋은 정착액 역할을 하기에 별도로 정착액을 가지고 다니지 않아도 된다. 흑연 위에 물을 바르면 이제는 드로잉을 지울 수 없다는 것을 알아둔다.

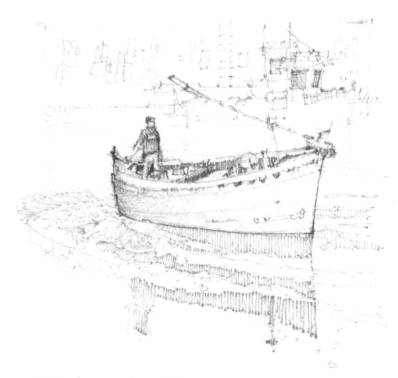

크레일 항구(Crail Harbor), 스코틀랜드

사진을 보고 작업한다면, 참고할 수 있는 것은 사진이 전부다. 물론 이미지를 확대하거나 잘라낼 수는 있지만 가장자리를 벗어나면 정보가 전혀 없다. 반면에 야외에서 작업한다면 고개만 돌리면 전부 내 눈에 들어온다. 소재를 지면으로 옮길 때는 자신이 느끼는 현장감을 무엇으로 전달할지 결정해야 한다. 계속 두리번거리며 살피고 싶지는 않다. 고개를 들어 소재를 간단하게 살핀 후 다시 작업을 이어간다.

편하게 드로잉할 수 있는 단순한 구도부터 시작한다. 그런 다음 좀 더 복잡한 소재로 넘어간다. 자세하게 묘사하는 게 쉽고, 디테일을 그리지 않는 것이 오히려 어렵다.

로스시 항구(Rothesay Harbour), 스코틀랜드

나는 피렌체 대성당의 복잡한 장면을 단순한 모양으로 줄인 다음, 5~10분 동안 세부 묘사를 진행했다. 가능한 한 적은 수의 터치로 현장감을 표현할 수 있는 방법은 무엇일까? 이런 식으로 소재 보는 법을 배우는 것이 야외 작업의 핵심이다.

학생들에게 가장 많이 받는 질문 중 하나가 느슨하게 그리는 방법이다. "느슨한" 정도는 다양하지만, 스케치를 정밀하게 하면 채색도 그렇게 하게 된다. 단순하게 그리려면, 본다고 생각하는 것을 그리는 것이 아니라 보는 것을 이해하고 그리는 연습을 해야 한다.

시간을 정해놓고 그리는 것이 가장 효과적인 방법 중 하나다. 스케치북을 들고 밖으로 나가서 그릴 만한 장면을 찾는다. 2분 동안 장면을 연구한 다음, 3분 내에 스케치를 마친다. 다시 한번 더 그리는데 이번에는 2분 안에 스케치를 마친다. 마지막에는 1분 안에 스케치를 마친다. 각 단계가 진행되면서 스케치에는 제스처가 더 많이 들어가고, 세부 묘사 대신에 의도를 가지고 소재를 표현하게 된다.

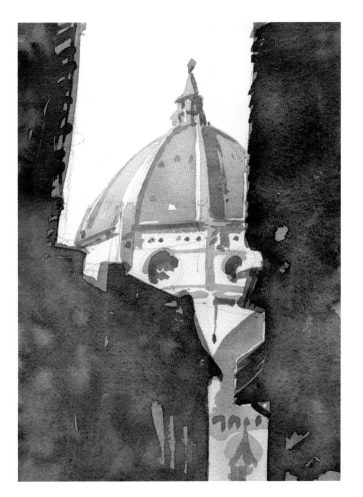

두오모(Duomo), 이탈리아, 플로렌스

가장 주된 형태만 그린다면 3분도 아주 긴 시간임이 분명하다. 왼쪽 드로잉에서 보듯이 아주 적은 양의 정보로도 자동차라는 것을 표현할 수 있다.

매일 시간을 정해놓고 이 연습을 하는 것이 좋다. 자신의 스타일을 드러낸다는 것은 그리고 싶은 대로 그리는 것이 아니라 연습 자체를 받아들이는 것이다. 결국엔 자신의 스타일이 드러난다. 시간제한을 두는 스케치 연습은 빠르게 수정하고, 큰 모양 위주로 파악하고, 자유로이 내면의 목소리를 들을 수 있는 완벽한 방법이다.

큰 모양을 파악한다. 드로잉 초기 단계에서는 세세한 부분은 신경 쓰지 않는다. 지면이 부족하다면 사전 스케치가 적절하지 않았다는 의미다. 초기 스케치가 마음에 들지 않으면 세부 묘사를 시작하지 않는다. 초기 스케치가 끝난 후, 잘 판단하여 필요한 부분을 수정한다.

최종 드로잉을 시작하기 전에 장면에서 각 요소의 크기와 위치를 검토한다. 구성선(construction lines)을 사용해서 주된 요소들을 배치한 다음 처리할 수 있도록 구분한다. 이것은 스케치에서 가장 중요한 부분 중 하나지만 초보자는 대부분 건너뛴다. 그러나 이 단계에 시간을 많이 할애하는 것이 중요하다. 구성 드로잉(construction drawing)을 그릴 때 서두르거나 비율이 맞지 않으면 최종 드로잉에서도 균형이 잡히지 않는다.

내가 아코디언 드로잉(accordiaon drawing)이라고 부르는 게 있다. 지면이 부족하여 소재를 여백에 맞춰서 구겨 넣은 그림을 말한다. 가장자리 드로잉을 잘라버리는 것이 낫다. 더 나은 방법은 필요한 모든 요소를 중요한 순서대로 배치해서 구성 드로잉을 완성하는 법을 배우는 것이다.

초기 스케치가 마음에 들기 전까지 절대 세부 묘사를 시작하면 안 된다.

FROM LE BISTRA MAZARIN 7MIN... 6.12.14

마자랭 카페(Bistrot Mazarin), 파리

위쪽은 피렌체(Florence)를 스케치한 것이다. 여기서 건물의 구성선을 연구하면서 워밍업한 후, 같은 장면에 대해서 명암 연구를 진행한다. 그다음엔 사람, 자동차 등 여러 요소를 넣을지 아니면 빼버릴지 생각한다. 야외에서 그림을 그릴 때는 통상 이런 식으로 연습한다.

용어의 정의

예술가들이 장면을 분해하는 방법을 설명할 때는 비슷비슷한 용어를 사용한다. 전문적인 용어 자체는 바뀔 수 있지만, 핵심적인 아이디어는 같다. 나는 그림에서 균형, 긴장, 분해능을 찾지만, 가장 중요한 건 현장감이다.

액션 라인(Action line)

임의의 장면에서 면을 간단하고 효과적으로 구분하는 방법이 있다. 그것은 한 면과 다른 면 사이를 구분하는 선을 사용하는 건데, 가장 분명한 게 하늘과 지면이 만나는 선이다. 이 선을 이미지 앞쪽에 만들어 면을 구성하면, 2차원 평면에 거리감이 생기는데, 이것을 기술적인 용어로 대기 원근(atmospheric perspective)이라고 한다.

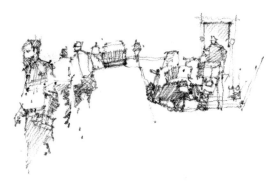

액션 라인 – 산 지미냐노(Sam Gimignano)

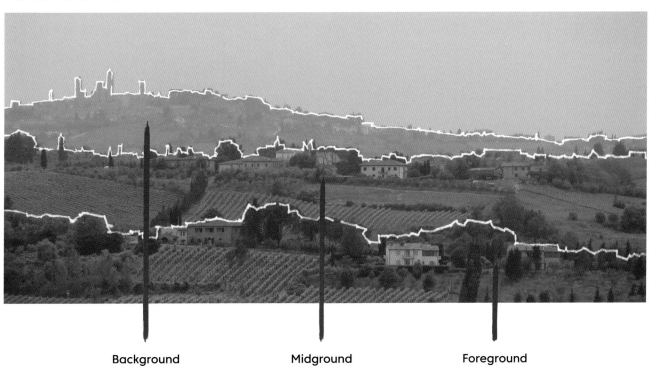

Background Midground Foreground

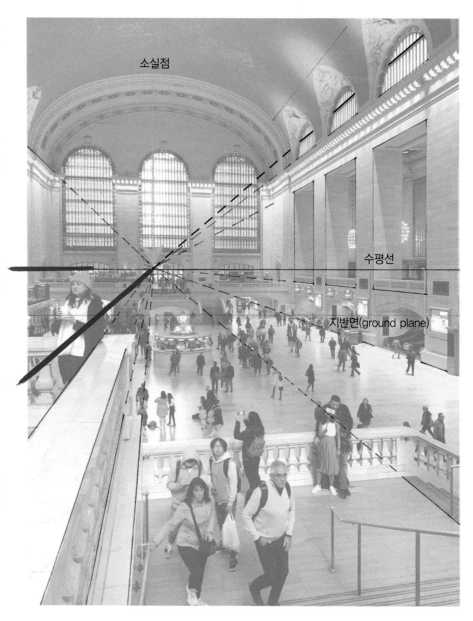

야외 드로잉

이 규칙은 실외뿐만 아니라 실내 공간에도 그대로 적용된다. 사진을 몇 장 인쇄해서 수평선과 소실점을 직접 찾아보자.

창문 등 수직면에 있는 요소들이 수평선과 얼마나 어긋나 있는지 살펴보자. 본인이 편한 방식으로, 1점 투시로 그려보자.

수평선 – 이것은 위에서 아래로 약간 내려다보면서 찍은 사진이다. 본인의 위치에 따라서 수평선이 위 혹은 아래로 이동한다.

소실점을 시곗바늘이라 생각하자. 모든 직선은 소실점으로부터 뻗어나간다.

본인이 앞쪽을 보고 있는 한 소실점은 항상 수평선을 가로지른다. 머리를 위아래로 기울이면 수평선이 비틀어진다.

사진 내 라벨: 소실점 / 수평선 / 지반면(ground plane)

구성 드로잉

드로잉에서 주된 형태만 연하게 스케치한다. 여기에다 모든 구성요소를 비율에 맞춰 그려 넣을 수 있다.

수평선(눈높이)

정면을 똑바로 바라볼 때 이 선은 눈높이에 있는 수평 방향 가상의 선이며, 장면에서 위쪽과 아래쪽 영역을 구분한다. 해변에 서서 정면을 바라본다고 생각하면 된다. 하늘과 해수면이 만나는 곳이 수평선이다. 평지에서는 수평선을 사용하여 도시의 모든 요소를 비율에 맞춰 배치할 수 있다.

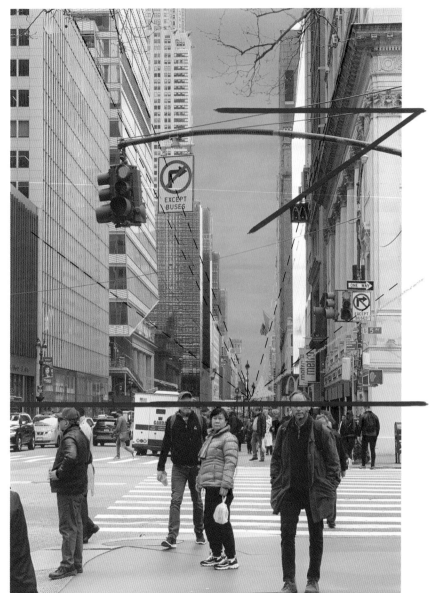

키홀(keyhole) – 도시 환경에서 가장 두드러진 모양이며, 땅과 하늘을 분리한다.

소실점 – 모든 선이 수렴하는 곳으로, 원근법에 맞도록 그리는 데 도움이 되는 확실한 기준점이다. 1점 투시에서 모든 평행선은 이 점을 사용해서 정의한다.

수평선 또는 시선 – 편평한 지면에서 수평선은 눈높이에 있다.

키홀

건물 사이의 하늘은 확실히 눈에 띄는데, 도시 풍경에서 흔히 볼 수 있는 공백 또는 네거티브 공간이다. 정밀하게 묘사하면 원근법을 만족하는 형태다. 이게 "네거티브 공간"을 이해하는 데 매우 효과적이다. 통상 키홀이 여럿 보이거나 아니면 하늘이 땅과 만나는 전체가 하나의 넓은 키홀이 된다.

선의 진하기

시선을 끌기 위해서나 드로잉하는 영역을 확실하게 드러내기 위해서 선의 굵기 및 강도에 변화를 줄 수 있다. 드로잉에서 면을 정의하는 좋은 방법이다.

계측 선

드로잉에서 각 부분의 상대적인 크기를 판단하는 데 사용하는 수직선 또는 수평선(또는 둘 다)을 말한다. 연필 등으로 이 선을 그리는데, 일종의 측정 도구로 사용한다.

썸네일 스케치

10cm × 12cm 이하(가능한 한 작게)의 소형 스케치로, 구성에서 가장 큰 모양을 결정하는 데 사용한다. 소재를 다양하게 구성해보는 데 이용할 수 있다.

소실점(vanishing point)

평지 위에 놓인 두 기차선로 한가운데 서 있다고 생각해보자. 먼쪽을 바라보면 선로가 수평선에 수렴하는 것처럼 보인다. 앞으로 나아가보면 두 선이 실제로는 만나지 않는다는 것을 확인할 수 있지만, 앞쪽을 보면 또 같은 거리만큼 떨어진 곳에서 수렴하는 것처럼 보인다. 이 소실점은 항상 수평선 혹은 눈높이에 있는데, 소실점이 모든 투시도의 기본이다.

복잡한 형태를 단순하게 이해하는 법

1. 액션 라인(action line)을 찾는다.
2. 키홀이 있는지 찾아본다.
3. 수평선을 정한다.
4. 구성의 범위를 결정한다.
5. 형태를 단순화시킨다.
6. 산만한 요소는 위치를 옮기거나 구성에서 삭제한다.
7. 썸네일 스케치를 한다.

연습, 연습, 연습

야외에 나가서는 무언가 눈에 띄고 소재가 될 만한 것이 보일 때까지 돌아다닌다. 어떤 것이든 좋지만 나는 사람들이 만든 전경에 관심이 많다. 지나치게 화려하거나 인상적인 소재가 필요하지는 않다. 단순한 거리 모퉁이나 전경이라도 그 장소를 드러낼 수 있는 것이면 된다. 임의의 장소가 나에게 전하고자 하는 내용을 기록하는 것이 나의 목표다. 이제부터 다음 단계를 반복적으로 연습한다.

단계 1. 그림을 시작하기 전에 소재를 연구하는 시간을 가진다. 큰 모양, 키홀 그리고 액션 라인을 찾는다. 이때 연필을 측정 도구로 사용한다. 여러 가지 구성을 생각해보고, 그중 가장 맘에 드는 것을 정한다. 그리기가 너무 어렵다고 느껴지는 개체는 제외한다. 나무의 위치가 적절하지 않다면 그것도 삭제한다. 큰 모양이 중요하며 세부 묘사는 적어야 한다는 것을 기억하기 바란다.

단계 2. 완전히 정면을 바라보면서 사진을 찍는다. 카메라를 수평으로 유지한다.

단계 3. 스케치북에 중간 진하기 연필로 구성 드로잉을 연하게 그린다. 나는 보통 F나 HB연필을 사용한다. 종이에 연필 자국이 생기지 않도록 한다. 다음 단계에서는 숨겨질 정도로 표식과 모양을 그린다. 너무 진하게 눌러 그리면, 나중에 지우개로 지워야 한다.

단계 4. 구성선을 다 그린 후에는 뒤로 물러서서 제대로 되었는지 확인한다. 옆으로 혹은 거꾸로 돌려가면서 다른 각도에서도 살핀다. 초기 단계에서는 그림을 너무 '가까이' 열심히 살피는 경향이 있으므로 객관적으로 보도록 노력한다. 주의를 끄는 패턴이나 도로를 살필 때 유용하다.

단계 5. 구성 드로잉을 조정하는 것이 필요하면 연하게 수정한다. 선이 연하면 이 단계에서는 지우개가 필요하지 않다. 완성되었다면 큰 모양에 대한 스케치를 진행한다.

단계 6. HB연필로 바꾸고, 명암 연구 스케치를 시작한다. 이때 너무 세세하게 묘사하지 않도록 유의한다. 구성이 제대로 되었는지 확인하고, 그림에 대한 명암 계획을 수립하는 게 목적이다.

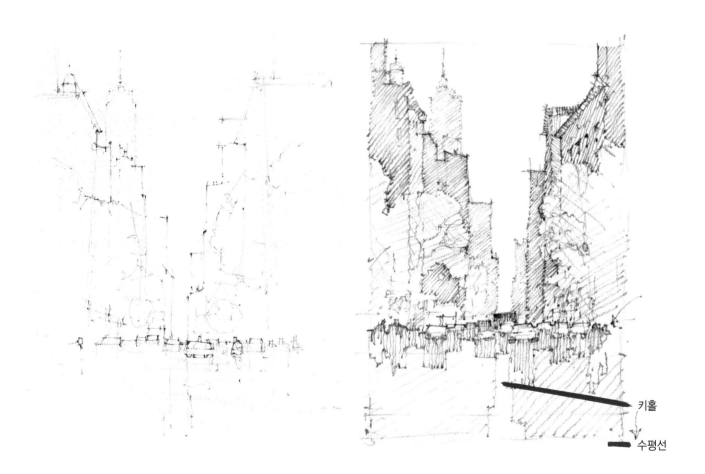

키홀

수평선

단계 7. 이제 수채화지로 옮겨가서 썸네일 스케치와 같은 단계를 반복한다. 큰 모양을 찾아서 가볍게 스케치한다. 필요한 부분을 조정하되 세세한 것에 너무 집착하지 않도록 한다.

단계 8. 그림에 포함된 각 요소의 위치 및 크기가 마음에 들면 비로소 최종 세부 묘사를 진행한다. 야외 현장에서 특히 중요한 건 너무 까다롭게 굴지 않고 그림의 핵심에 도달하는 것이다. 채색 단계에서 한 번 더 조정할 기회가 있다. 나는 각 그림에는 두 개의 드로잉이 있다고 늘 말한다. 첫 번째는 연필로 그린 거의 안 보이는 드로잉이고, 두 번째는 붓으로 채색한 보이는 드로잉이다.

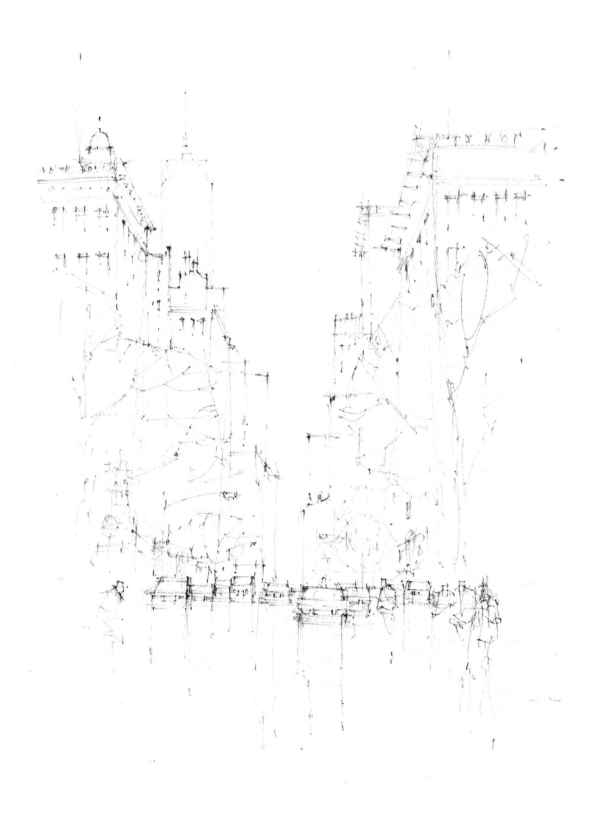

야외 수채화에서의 빛과 색

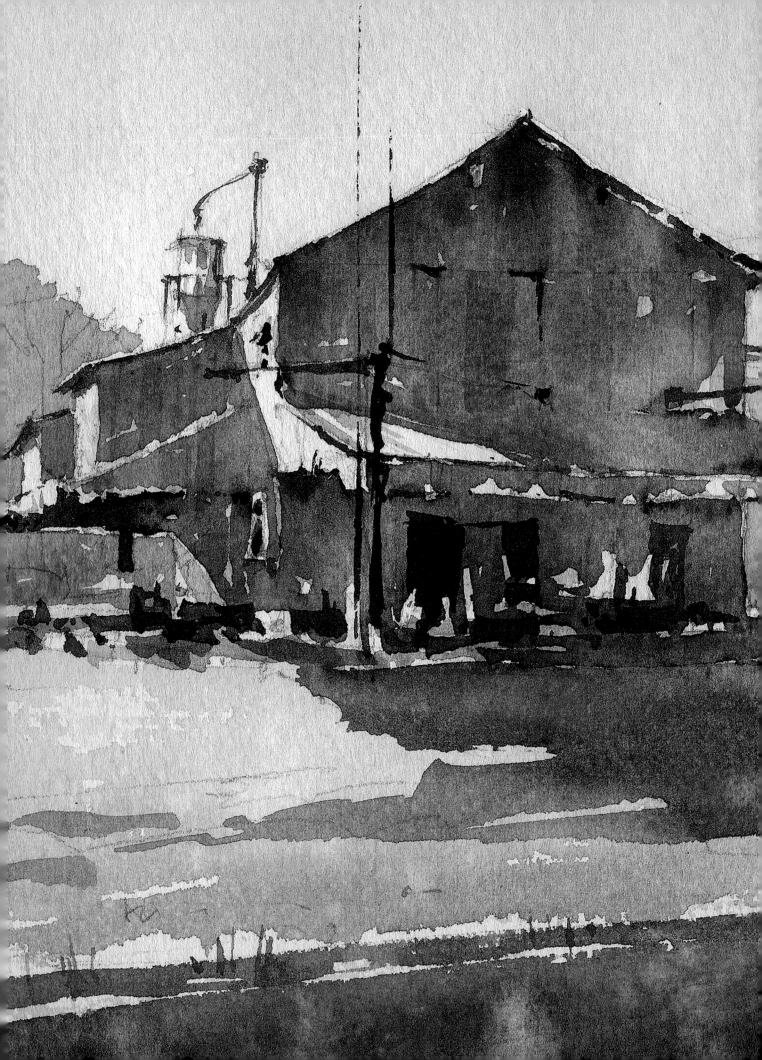

채색 기법

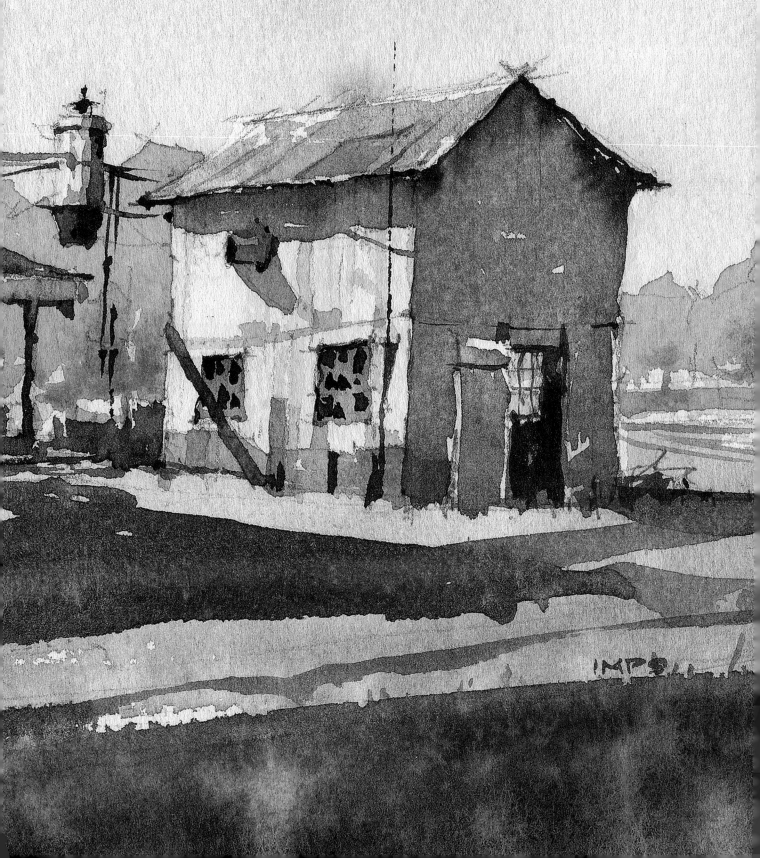

"소중한 나의 임이여. 마지막으로 해를 본 지 보름이 지났습니다. 비를 피해 정원 헛간과 버스 정류장을 찾아다니며 겨우 몇 줄 적습니다. 자포자기한 상태로, 혹시나 마음에 드는 풍경이 있을까 해서 술집 창문 앞에 자리 잡았더니, 길을 방해한다며 주인이 자리를 옮기라고 합니다. 내일은 더 나은 날씨를 기대하면서, 로스시(Rothesay)를 떠나 글래스고(Glasgow)로 이동할 겁니다." — 어느 스코틀랜드 화가의 애가

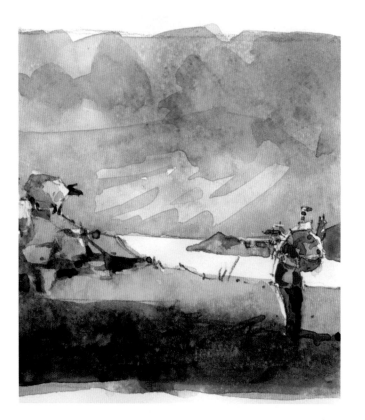

나는 작업을 시작하기 전에 워밍업이 꼭 필요하다고 생각한다. 실내든 실외든 스케치를 약간 하는데, 이것은 마음과 손이 서로 대화를 시작하는 데 도움이 된다. 소재가 그리 중요하지는 않지만, 그래도 평소 어려워하거나 더 탐구하고 싶은 것을 선택한다.

그림도 마찬가지다. 종이에 붓을 댈 때마다 괜찮은 그림을 그려야 한다고 생각하는 것은 좋지 않다. 별 기대 없이 새로운 기법을 시도해봐야 진정한 탐구가 가능하다. 그래야 새로운 기법을 스스로 깨우쳐 익히는 데 주저하지 않게 된다.

본인의 팔레트를 파악해야 한다. 두루 사용할 수 있는 균형 잡힌 팔레트가 무엇인가에 관해서는 작가마다 생각이 다르다. 나는 약간의 순색 악센트가 있는 흙색을 선호한다. 나는 야외와 작업실에서 같은 팔레트를 사용하기 때문에 색을 열심히 찾아야 하는 때는 없다. 손이 물감의 위치를 정확히 알고 있다. 작업 장소가 바뀌더라도, 통제할 수 있는 조건은 가능한 한 비슷하게 유지하는 게 매우 중요하다.

연습

야외작업에 도움이 되는 기법 중 작업실에서 연습할 수 있는 것에 대해서 알아보자. 예를 들어, 야외에서 서서 작업한다면 작업실에서도 서서 작업하는 시간이 상당히 많아야 한다. 서서 작업하는 것과 앉아서 작업하는 것의 차이도 알 수 있고, 서서 작업하는 습관도 기를 수 있다.

아침 워밍업

다음 연습은 여러 번 했는데도 여전히 학생들이 가장 좋아한다. 이는 물감이 서로 어떻게 반응하는지 살펴보는 가장 좋은 방법 중 하나다. 물통 두 개를 준비하는데, 가능한 한 하나는 맑은 물로 유지하고, 다른 하나는 물감을 혼색할 때 사용한다.

팔레트에 순색 물감 서너 종류를 준비한다. 가능한 한 비슷한 농도로 진한 물감을 준비한다. 화판에 8절 수채화지를 붙이고, 테이프로 세로 방향으로 반으로 가른다.

화판은 10° 정도 기울인다. 먼저 깨끗한 붓으로 물감 하나를 묻혀 수채화지 일부를 칠한다. 그런 다음 다른 깨끗한 붓으로 다른 물감을 칠하는데, 처음 칠한 부분과 겹쳐 덧칠하거나 닿을 수 있도록 충분히 가까이 칠한다. 네 가지 물감을 모두 사용해서 이 과정을 반복한다. 화판을 이리저리 기울여서 물감이 서로 섞이는 모양을 살핀다. 물감이 서로 맞닿는 부분을 관찰한다.

수채화지에 바로 물을 떨어뜨리거나 종이에서 광택이 사라지는 순간을 찾아 순색을 진하게 덧칠한다. 물감을 흩뿌린다. 물기가 말라가는 부분에 매우 진한 물감을 덧칠해본다. 물기가 조금 남아 있을 때 소금을 떨어 뜨리거나 스프레이로 물을 분무한다. 무엇보다도 가장자리를 잘 살펴 보자. 물감이 간섭 없이 서로 어떻게 혼합되는지 보자. 물감이 다른 물감 속으로 촉수처럼 번지는 것을 살펴보자.

전 과정을 반복할 필요는 없다. 한 번만 실행하고 결과를 지켜보자. 수채화는 마르는 동안에도 살아있기에 너무 아름다운 재료다. 계속 새로운 모양을 만들고 변하는데, 탁한 색도 있고 선명한 색도 있다. 두세 가지 물감이 만나는 부분은 그냥 두어도 계속 섞인다. 완전히 마른 후에 결과를 살펴보는 시간을 가지자. 전체를 평가하지 말고, 수채화가 스스로 가장 잘 표현한 곳, 숨겨진 보석을 찾아보자.

수채화지의 한 면을 다 채운 후에는 완전히 다른 세트의 물감을 선택한다. 이번에는 두 세트의 보색을 사용해서 조화로운 배색을 만들어 보자. 어떤 물감이 침전 작용이 있는지, 그리고 작은 입자를 형성하는지 아니면 차갑지 않고 따뜻한 느낌을 주는지 살펴보자. 결과에 연연해하지 말고 그냥 해보자.

이런 연습을 많이 하면 할수록 학생들은 더 적극적으로 참여한다. 열심히 했는데도 망쳤다고 생각하면 놀라거나 탄식을 쏟아낸다. 각자의 작품을 다른 학생들에게 서로 보여주면 놀라운 일이 일어난다. 다른 사람이 보지 못한 부분을 알아차리는 학생이 늘 있다. 완전히 몰입해서 재미있는 부분을 찾아낸다. 금방 교실 전체가 의견을 내기 시작한다. 그것은 비판이 아니라 다음과 같은 내용을 배울 수 있는 아주 훌륭한 교육이다.

1. 물감의 거동, 또한 색상 간의 상호작용
2. 적극적인 붓터치를 통해서 얻는 다양한 효과
3. 다양한 경계조건을 만드는 방법
4. 진한 물감과 묽은 물감이 건조 단계별로 반응하는 방식

이런 내용이 여러분의 작품을 돋보이게 만든다. 이제 학생들에게 재미있다고 생각되는 부분을 골라서 다시 그려보라고 한다. 이게 아주 재미있다. 어떻게 하면 원하는 반응이 생기는지 생각해 보자. 10번에서 15번 정도는 반복해야 할 것이다. 이런 연습을 통해서 여러분의 능력을 넓힐 수 있고, 고급 회화기법을 깨우치게 된다.

채색 기법

야외에서 그리는 것은 특별한 경험이다. 나는 처음에는 간단하게 셋업할 수 있고 이동이 편리한 스케치북에만 그렸다.

그러나 수채화지가 적절해야만 구현할 수 있는 기법도 있다. 나는 대부분의 워크숍에서 기본적인 기법을 익힐 수 있는 간단한 연습부터 시작한다. 각종 기법은 제2의 천성처럼 숙달되지 않으면 실제로 사용하기 매우 어렵다. 만약 개체 자체를 그리거나, 아니면 나중에 개체를 그리기 위해서 종이를 비워두고 채색하고 있다면, 여기서 설명하는 기법을 반복해서 연습해야 한다.

아무리 강조해도 지나치지 않은 한 가지가 있는데, 나는 개체 자체를 그리지 않는다. 나는 형태와 빛을 그린다. 길에 있는 자동차나 사람을 그리더라도, 나의 목표는 오직 그림에서 빛, 색 그리고 길의 어두운 부분들이 서로 어떻게 연결되어 있는지를 전달하는 것이다. 처음부터 분위기를 만드는 것을 선호하며, 가장 밝은 부분을 제외하고는 개체 둘레로 그리지 않는다. 나는 마스킹 액을 사용하지 않는다. 밝은 부분은 처음부터 남겨두고, 작업이 진행되는 동안 이 부분이 그림과 어떻게 상호작용하는지 본다.

나는 항상 특정 단계를 완성하는 데 필요한 양보다 더 많은 물감을 혼합한다. 이렇게 하면 두 가지 면에서 도움이 된다. 채색 도중에 물감을 더 배합하려고 멈출 필요가 없다. 이것은 채색하는 흐름을 방해하기에 원하지 않는 결과를 얻을 수 있다. 또한 남는 물감은 작품 내에서 색상 조화를 추구하기 위해 사용할 수 있다.

> "그림을 그리는 동안에는 자신을 스스로 백만장자라고 상상하라. 재료비에 신경 쓰면 안 된다. 그건 나중에 걱정하라."
> - 롤런드 힐더(Rowland Hilder)

기법을 믿고 사용할 수 있어야 자신 있게 그릴 수 있다. 내가 늘 사용하는 두 가지 채색 기법이 있는데, 바림된 칠(graded wash)과 섞인 칠(variegated wash) 기법이다.

바림된 칠(graded wash)

하나의 명도에서 시작하여 투명한 상태까지 갔다가 다시 짙은 색 쪽으로 채색하는데, 매끄럽게 이어지도록 채색하는 것이 목표다. 연속 작업으로 한 번에 끝내야 한다. 나는 이 연습을 할 때 화판을 30° 정도 기울인다. 화판을 편평하게 놓고 이 연습을 하지는 않는다.

화지 아래 방향으로 채색을 진행하는 동안, 물로 물감의 농도를 조절하는 것이 핵심이다. 이때 이용하는 것이 비드(bead)다. 비드는 화지 아래쪽에 모이는 구슬 모양의 물감액을 일컫는데, 이를 이용하면 물감이 아래 방향으로 흘러내리는 것을 조절할 수 있다.

여기 예시에서는 뉴 감보지와 번트 씨에나를 연하게 섞었다. 팔레트에 농도가 다른 두 물감액을 각각 준비한다. 연한 걸로 위쪽에 채색하고 진한 걸로 아래쪽에 채색한다. 붓이 머금는 물의 양을 일정하게 하고, 같은 속도로 연속해서 채색한다. 나는 둥근 붓을 사용하지만, 평붓도 괜찮다.

13cm × 18cm(5인치 × 7인치) 크기의 수채화지를 화판에 테이프로 붙인다. 연한 물감으로 종이 상단에서 시작하여 수평 방향으로 두 번 겹쳐서 칠한다. 잠시 기다리면 두 번째 붓터치 아래쪽에 비드가 생긴다. 붓에 다시 물감을 묻힌 후 이제 아래쪽에 칠하는데, 붓터치가 비드와 섞이도록 한다. 붓을 깨끗이 씻은 다음, 이제는 맑은 물로 칠한다. 그러면 종이의 물감이 옅어진다. 붓에서 물을 제거한 다음, 재빨리 비드를 닦아낸다. 붓을 깨끗이 씻은 다음, 맑은 물로 다시 칠한다. 물감이 더 이상 보이지 않고 맑은 물만 남을 때까지 이 과정을 반복한다.

색이 없는 영역에 도달한 후에는, 처음엔 연한 물감부터 사용해서 칠하고 단계별로 진한 물감을 보태가면서 갈수록 진해지게 칠한다. 이후 진한 물감에 번트 씨에나를 더 추가하여 칠을 이어간다. 종이 아래쪽으로 내려가면 진한 물감에 임페리얼 퍼플을 추가한다. 내려가면서 물감이 점점 더 진해야 하며 바닥에 도달할 때는 상당히 진해야 한다. 붓에서 물기를 없앤 다음 맨 아래에 모인 물감을 닦아낸다. 반복해서 완전히 닦아낸다. 물감은 아래에 계속 모이게 되는데, 이를 방치하면 마르고 있는 경계에 백런(back run)이 생긴다. 물감의 색 및 농도를 바꿔가면서 이걸 반복해서 연습한다.

바림된 칠(graded wash)

TIP
- 줄무늬가 생긴다면 붓질을 너무 천천히 했거나 물이 충분하지 않은 것이다.

- 물감액이 아래로 흘러내린다면 물이 너무 많거나 물감이 부족한 것이다.

- 절대로 이미 칠한 부분을 도로 수정하지 말라. 그냥 그게 결과다. 수정하거나 덧칠하면 탁하고 지저분해진다.

섞인 칠(variegated wash)

나는 이게 가장 유용한 채색 기법의 하나라고 생각한다. 섞어도 두 가지 이상의 물감을 사용하여 명도를 점차 바꿔가면서 채색 하는데, 색이나 명도가 바뀌는 경계가 드러나지 않게 서로 섞이 도록 채색한다. 이건 간단한 기법이지만 숙달하기 몹시 어렵다. 여러분이 해야 하는 일은 수채화를 통제하는 게 아니라 수채화가 스스로 일 하도록 내버려 두는 것이다.

세 가지 혼색으로 하늘을 칠한다. 먼저, 코발트 블루에다 소량의 번트 씨에나를 섞는데, 전체적으로 푸른 색상이어야 한다. 두 번째는 번트 씨에나에다 약간의 코발트 블루를 섞고 알리자린 크림슨도 아주 약간 섞는다. 이건 따뜻한 회색 느낌이어야 한다. 그리고 세 번째 물감은 농도가 아주 진한 코발트 블루다.

왼쪽(왼손잡이인 경우에는 오른쪽) 위 모서리부터 시작하여 종이를 깨끗한 물로 칠한다. 이어서 빠르게 코발트 혼색을 칠하고 이어서 맑은 물도 칠한다. 물감이 서로 섞이는 것을 보자. 푸른색과 흰 종이의 경계가 보여서는 안 된다. 계속해서 코발트 혼색을 칠한다. 젖어 있을 때 어떻게 보이는지 기록해 두자. 빠르게 칠하면, 아직 종이에서 광택이 사라지기 전에 웨트인웨트 기법(wet-in-wet)으로 작업할 수 있다.

섞인 칠(variegated wash)

종이 위쪽 젖은 부분에 진한 코발트 물감을 약간 떨어뜨린다. 물감의 형태는 유지되지만 경계는 뚜렷하지는 않은 것을 볼 수 있다. 계속해서 종이 아래쪽을 따뜻한 회색 물감으로 칠한 후, 맑은 물을 사용해서 흰 종이와 점진적으로 연결되도록 앞에서 설명한 바림된 칠 기법으로 채색한다. 이제 마르도록 둔다.

2차 & 3차 채색

익힌 기법을 사용해서 2차, 3차 채색을 시행한다. 반복할수록 더 짙게 칠해야 하지만, 항상 종이의 흰 여백도 남기고 바탕칠도 보이게 한다. 그래야 그림에 깊이감이 생긴다.

익숙한 장소로 가서 공부한 기법들을 연습한다. 물감 선택에 있어서 고정 관념을 깨기 바란다. 하늘이 파란색이어야 하는 것도 아니고 노을이 노란색일 필요도 없다. 즐기면서 탐구하고 깨우치도록 한다!

연습을 최대한 활용하기

연습은 지루하다. 우리가 아는 사실이다. 다음 예시에서는 채색 연습을 하면서 작은 그림을 그린다. 이 심화 연습에는 몇 가지 규칙을 세운다. 첫째로 미리 스케치하지 않는다. 작업을 시각화 하고 밝은 빛을 배치할 위치를 생각한다. 그래야 스스로 방어적인 태도를 보이지 않게 된다. 둘째, 과하게 손대지 않는다. 가능한 한 느슨하게, 스케치처럼 칠한다. 일단 이 채색이 끝나면 조명 조건에 맞춰 장면을 그린다. 나는 5분간 드로잉하고, 이후 15분 동안 그림을 완성했다.

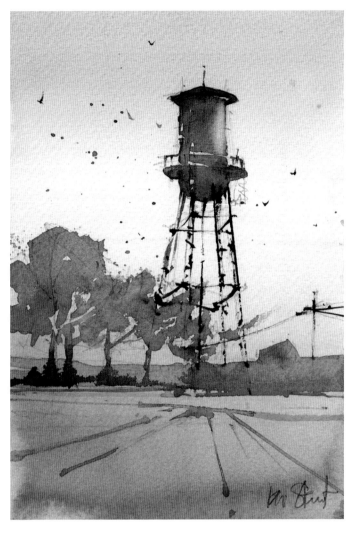

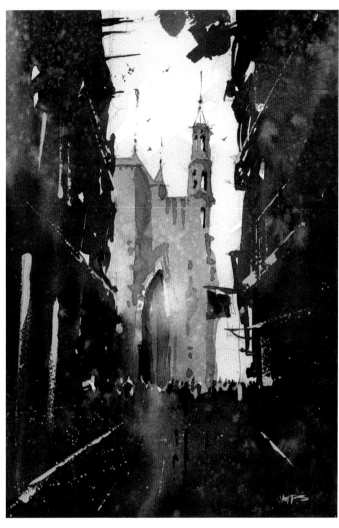

여기서는 바림된 칠(graded wash) 기법을 연습한다. 급수탑은 진한 물감으로 덧칠해서 그린다. 명도가 거의 없는 영역도 있다. 종이의 흰 여백을 그냥 남긴 건 아니고 물로 칠한 것이다. 짙은 색은 밝은색을 뒤편으로 물린다. 따라서 명도 차이로 깊이감을 만들 수 있다는 것을 이해하는 것이 중요하다. 즉, 2차원 평면에서 3차원 공간을 느낄 수 있다.

여기서는 바탕칠 위에 더 진한 물감으로 섞인 칠 기법으로 칠해서 아주 복잡한 장면을 만들었다. 단순히 드로잉이 중요한 게 아니다. 채색에 생명이 느껴지는 게 중요하다. 스크린 인쇄 같은 느낌이 없어야 한다. 다양한 톤(tone)을 사용하고, 그늘에도 차가운 색상과 따뜻한 색상이 보이도록 만든다. 나는 이것을 "어둠이 숨 쉴 수 있도록 만든다."라고 일컫는다.

**실상(reality)이 좋은 그림을 그리는 걸
방해하도록 내버려 두지 말라.**

뉴욕 5번가를 단계별로 그리기

다양한 방식으로 야외 수채화를 그릴 수 있지만, 나는 세 단계로 나눠 단순하게 작업한다. 나는 빛 그리고 빛이 색에 미치는 영향으로 인해서 만들어지는 그림의 분위기에 관심이 많다. 처음부터 나의 목표는 그림에서 현장감이 느껴지게 만드는 것이다.

빛은 금세 바뀐다. 빛을 보존할 수 있는 한 가지 방법은 배치, 스케치 및 최종 드로잉을 미리 진행하는 것이다. 그러면 멋진 야외에서 최대한 많은 시간을 보낼 수 있다. 나는 항상 일출과 일몰 시각을 확인한 후 그걸 직접 보기 위해서 현장에 미리 도착한다. 그러면 오후나 일몰 후 장면을 사진도 찍고 스케치도 할 수 있기에 그림으로 완성할 수 있다.

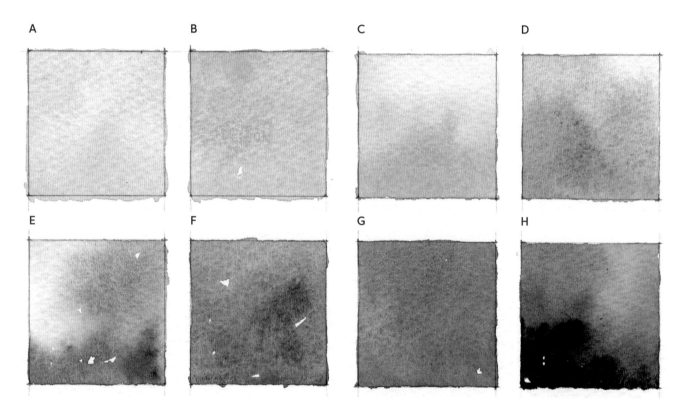

단계 1. 분위기를 정한다. 바탕칠이 끝나면, 약간의 수정만 필요한지, 아니면 아예 다시 그려야 하는지 바로 알 수 있다. 바림된 칠 기법과 섞인 칠 기법을 연습함으로써 원하는 결과를 얻을 수 있다면 다음 단계로 넘어가도 된다.

맨 위쪽에서부터 혼색 A(코발트 블루에다
번트 씨에나를 약간 첨가)를 사용해서 바림된
칠 기법으로 채색하는데, 따뜻한 파란색
에서 시작하여 수평선에 이를 때는 따뜻한
오렌지색이 되도록 칠한다. 이때 아래쪽에
사용하는 혼색 B(윈저 오렌지, 알리자린
크림슨 그리고 약간의 뉴 감보지를 혼색)는
두 가지 농도로 만든다. 혼색 B를 사용하면
어렵지 않게 멋진 하늘을 그릴 수 있다.
아래로 갈수록 혼색 B를 더 많이 추가한다.
또한 적절한 순간에 위쪽에다 진한 코발트
블루를 웨트인웨트 방식으로 추가하여
그림에 깊이감을 더한다. 오렌지와 블루의
멋진 혼색을 건물 사이에 칠할 때는 너무
조심스레 작업하지 않는다.

수평선에 가까워지면 밝은 빛 주위를 칠한다.
이때 개체 주위를 칠하는 게 아니라 자동차
후드처럼 빛이 반사되는 부분의 둘레를
칠한다. 이런 식으로 남기는 작은 여백은
나중에 그림에서 확 드러난다. 자동차 주위는
물을 보태서 더 연하게 칠하고, 점차 오렌지와
혼색 C로 옮겨가면서 바림된 칠 기법으로
채색한다. 이렇게 하면 그림이 아래로 갈수록
묵직한 느낌이 든다.

종이 위에 있는 물과 습기를 주의 깊게 살펴야
한다. 광택이 사라지기 시작하면 약간 진한

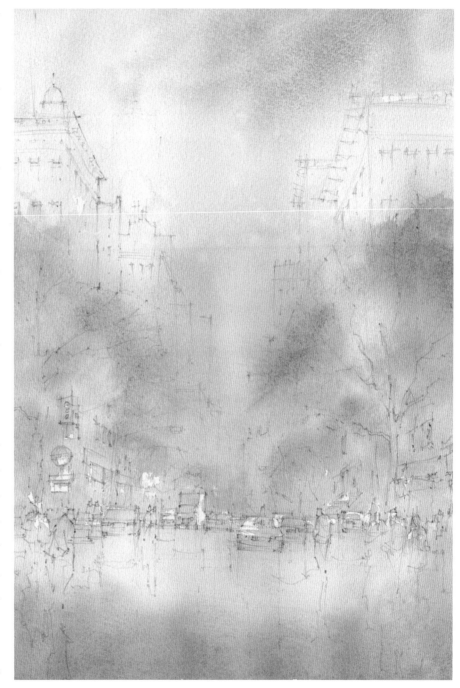

혼색 B를 사용해서 나무를 그린다. 물감을 떨어뜨려서 여기저기 꽃처럼 번지게 만든다. 나무의 전체적인 모양을 생각하지 않아도
그린과 퍼플-그레이가 잎사귀를 암시한다. 칠이 말라가면, 종이에 물을 분무하거나 손에 물을 뿌린 후 이를 종이에 튀겨서 질감을
만든다. 칠이 완전히 마른 후에 건물을 그린다.

단계 2. 소재를 단순화시키고 큰 모양 위주로 그린다. 키홀, 수평선, 주 액션 리인을 정한다. 앞에서 사용한 물감을 약간 더 진하게 섞어서 이들이 드러나게 채색한다. 이 단계에서 너무 세밀하게 그리지 않는다. 바탕칠의 단순함을 그대로 유지하고, 일부 그대로 드러나는 부분도 있어야 한다. 희게 남긴 여백도 그대로 유지한다.

먼저, 아주 연한 코발트에 번트 씨에나를 약간 섞으면 연회색이 되는데, 이를 사용해서 엠파이어 스테이트 빌딩을 그린다. 그런 다음 맑은 물과 바림된 칠 기법으로 앞쪽의 빌딩 바탕을 채색하는데, 나중에 그 위에 빌딩을 그린다. 이제 자동차 위치에서 맑은 물로 시작하여 건널목을 지나서 혼색 C가 되도록 바림된 칠 기법으로 빠르게 채색하여 전경에 깊이감을 더한다.

현재 말라가고 있는 부분이 두 곳이다. 전경을 건드리지 않도록 주의하면서 주된 빌딩으로 바로 간다. 섞인 칠 기법으로 채색하는데, 이전의 다양한 농도에서 벗어나, 길거리에서 관심 영역을 확실히 표현한다. 차양막, 도로 표지판 등에 카드뮴 레드 라이트로 색을 첨가하는데, 웨트인웨트 기법으로 칠한다. 나무의 녹색과 함께 붉은색을 이렇게 첨가하면 그림의 아랫부분이 조화로워진다.

자동차 주변을 칠할 때는 바탕칠 일부를 그대로 남겨서 보조적인 하이라이트를 만든다. 이때 기존에 남겨두었던 여백을 덮어 칠하지 않도록 주의한다. 길거리는 젖어 있으므로 반사된 이미지는 단순하고 길쭉하게, 또한 가볍게 그린다. 칠하는 영역이 많아지면 빛은 줄어든다. 빛을 보존할 수 있도록 신경 쓴다.

TIP

이 그림에서 건널목은 소실점(vanishing point)을 지키지 않고 있다. 그림을 고정하기 위해서 그래픽적 요소를 자유롭게 적용한 것이다. 얽매이지 않고 그냥 풀어 놓는 것도 배울 수 있다.

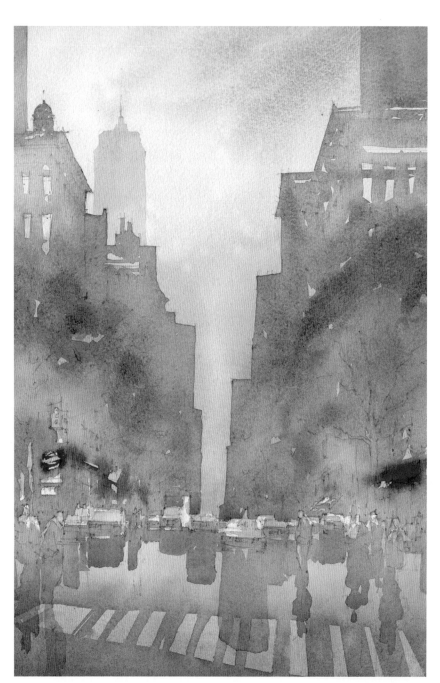

단계 3. 여기서 아주 중요한 것을 배우게 되는데, 명암을 사용해서 깊이감을 만드는 방법이다. 혼색 D(알리자린 크림슨에다 코발트 블루 그리고 순수 번트 씨에나)와 혼색 E(알리자린 크림슨에다 언더씨 그린을 섞어 진하게 만든 물감)를 사용하여 섞인 칠 기법으로 멀리 보이는 부수적인 빌딩(약간 어두운)의 액션 라인을 그리고 지평선에 있는 액션 라인을-비록 사람과 자동차를 지나게 그려야 하지만-견고하게 그린다.

이제 기존 물감에 뉴트럴 틴트를 조금 섞어서 사람, 자동차 그리고 도시의 잡동사니에 세부 묘사를 추가한다. 네거티브 및 포지티브 방식을 모두 사용해서 나무에 질감 및 형태를 부여하고, 아울러 그림자를 추가하면 그림이 확 드러날 수 있는지 살펴보자.

그레이와 블루를 섞은 바탕칠은 라바콘 (traffic cones)의 주황색 및 자동차의 하이 라이트와 균형을 이룬다. 너무 다듬어진 느낌이 들더라도 지금 단계에서는 걱정하지 않는다. 세부 묘사에 너무 신경 쓰지 말고 전체적으로 명암이 드러나도록 칠한다.

세부 묘사와 채색은 최종 단계에 이를 때까지 조금씩 천천히 진행하는 것이 중요하다. 중간톤 이상을 칠한다. 그러나 아직 최종 세부 묘사나 아주 어두운 부분은 손대지 않는다. 시간을 두고 한발 물러서서, 다른 일을 하면서 눈도 쉬고 다음 단계 채색도 생각한다.

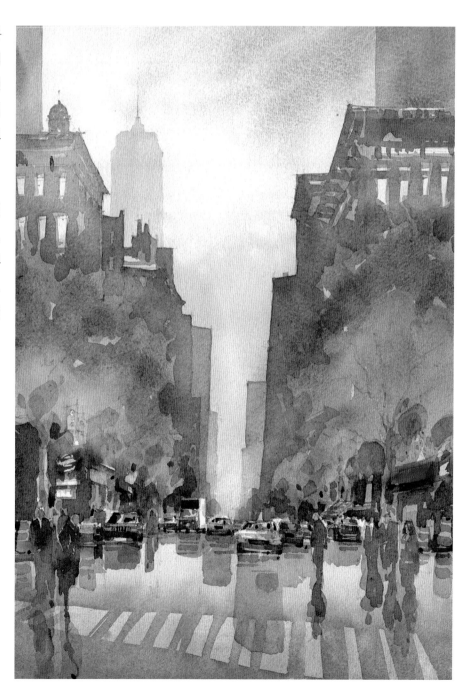

단계 4. 지금쯤이면 팔레트의 물감은 지저분하고도 멋지다. 이제 멋있는 벽돌, 난간과 처마 돌림띠 등 석재에 칠할 물감이 필요하다. 로 씨에나에 임페리얼 퍼플을 약간 섞고 여기에 카드뮴 레드 라이트, 라이트 레드, 코발트 블루, 뉴트럴 틴트를 약간 추가한다 (혼색 F). 또한 그림자와 나무에 칠할 물감으로 언더씨 그린에다 번트 씨에나, 임페리얼 퍼플을 혼색한다 (혼색 G).

팔레트를 깨끗이 닦지 않고 계속 작업하면, 이전 물감의 영향으로 인해서 현재 혼색하는 물감의 색은 고유하고, 동시에 그림의 나머지 부분과도 조화를 이룬다는 점도 알아두자.

전경에 보이는 빌딩부터 시작하여 나무를 그리는데, 톤을 증가시켜 가까이 보이게 만든다. 벽돌색 혹은 지저분한 임페리얼 퍼플에서 시작하여 맑은 물로 넘어간다. 나무의 형태는 그림자를 만들어 표현한다. 가지를 네거티브 방식으로 그리고, 상당히 마른 붓을 사용하여 작은 붓터치로 외곽의 큰 나뭇가지를 표현한다. 이런 붓터치는 실제 적용하기 전에 미리 연습해두는 것이 좋다. 물감의 농도와 붓이 머금는 물의 양을 자신 있게 정할 수 있도록 연습해야 한다.

벽돌이 마르기 시작하면, 중경에 보이는 빌딩을 블루로 칠한다. 그러면 빌딩이 앞으로 당겨져 보인다. 그러나 전경의 빌딩과 경쟁시키지 않도록 유의한다. 단순한 형태로 그린다. 시선을 끌고 싶은 경우에만 세부 묘사를 추가한다. 마르기 시작하면 혼색 F에 라이트 레드를 추가하여 중간 명도 물감을 만든다. 그리고 가장 어두운 뉴트럴 틴트도 준비한다 (혼색 H).

거리, 사람, 가게 앞에 대한 최종 세부 묘사를 진행하는데, 이때 바탕에 채색한 것이 그대로 드러나 보이는 부분도 남긴다.

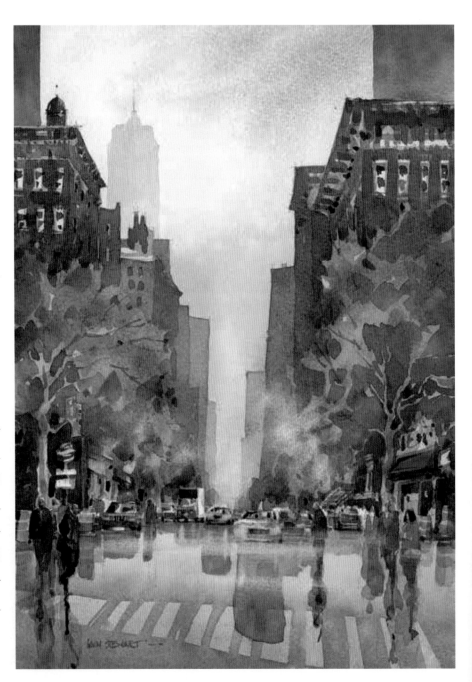

내가 보기에 그림은 여전히 모든 게 너무 깔끔하다. 밝은 부분을 사용해서 어둠을 더 강조하고 싶다. 낡은 붓에 깨끗한 물을 적셔서 자동차의 헤드라이트 부분을 닦아내는데, 돌리면서 닦아낸다. 여기저기 같은 방식으로 작업하는데, 지나치지 않도록 한다. 이제 배경도 닦아내어 수증기가 환기구에서 나오는 것처럼 만드는데, 방향에 따라서 하늘의 색을 반영한다.

지우개붓(lift brush)으로 자동차 바닥 가까이 가로질러 대담하게 붓질한다. 사람, 자동차 등 모두 닦아낸다. 일부 세부 묘사를 희미하게 처리해서 다른 부분을 더 강조하는 게 목적이다. 닦아내기는 젖은 노면을 표현할 때도 유용하다.

이제 간결한 붓터치로 전경을 마무리한다. 이때쯤 머릿속에서 "이제 그만. 마음의 소리에 귀 기울이자. 한발 뒤로 물러서자. 여유를 가지자."같은 말이 울려야 한다. 작업실로 돌아가서 손볼 기회가 아직 있다.

오른쪽 위: 전경 빌딩에 초기 바탕칠이 여전히 보이고, 명암이 단계적으로 변하기에 거리감이 생긴다.

오른쪽 가운데: 사람, 자동차 그리고 가게 앞은 디테일보다는 암시적 방식을 적용했다. 나뭇가지는 네거티브 방식으로 채색한다. 밝은 부분을 뒤로 물리고, 세부 묘사를 줄이기 위해서 닦아내기 기법을 적용했다.

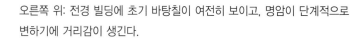

오른쪽 아래: 매우 단순한 붓터치로도 많은 것을 표현할 수 있다. 사람이나 개체 둘레로 바탕칠이 후광처럼 보이는데, 이로 인해서 개체가 시각적으로 더 확연히 드러난다.

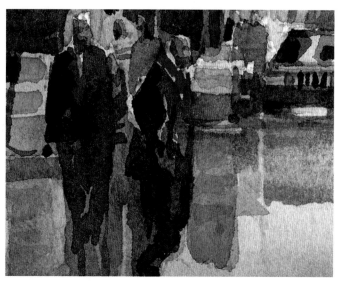

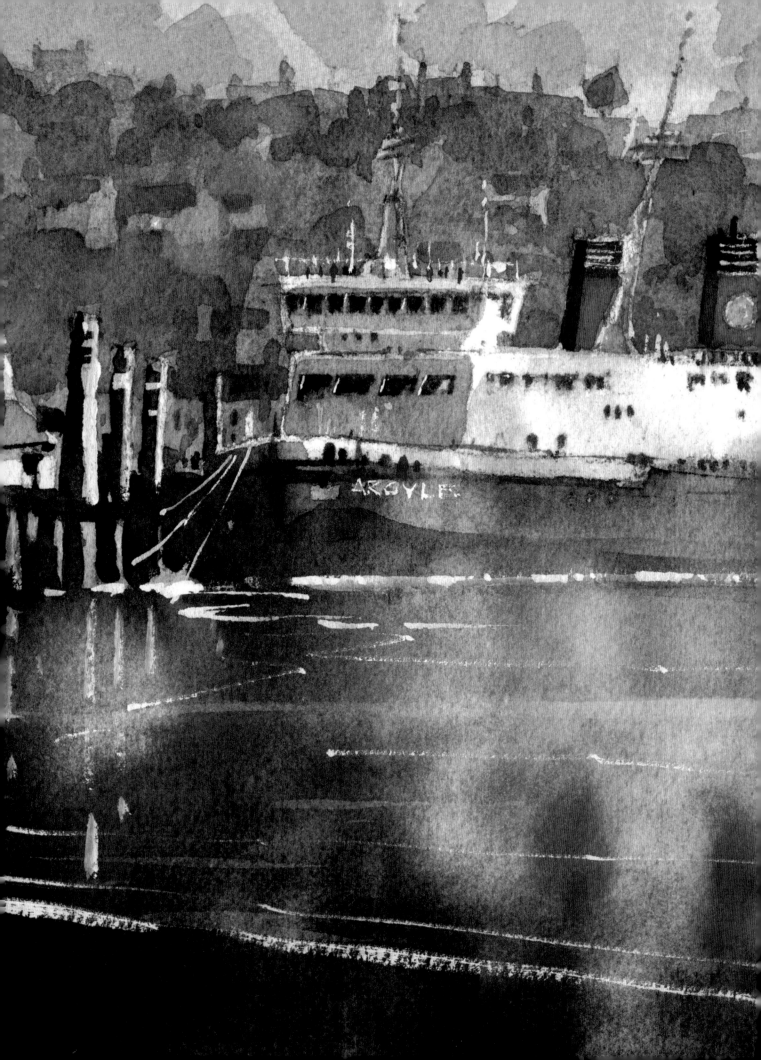

세부 묘사

IAIN STEWART '14

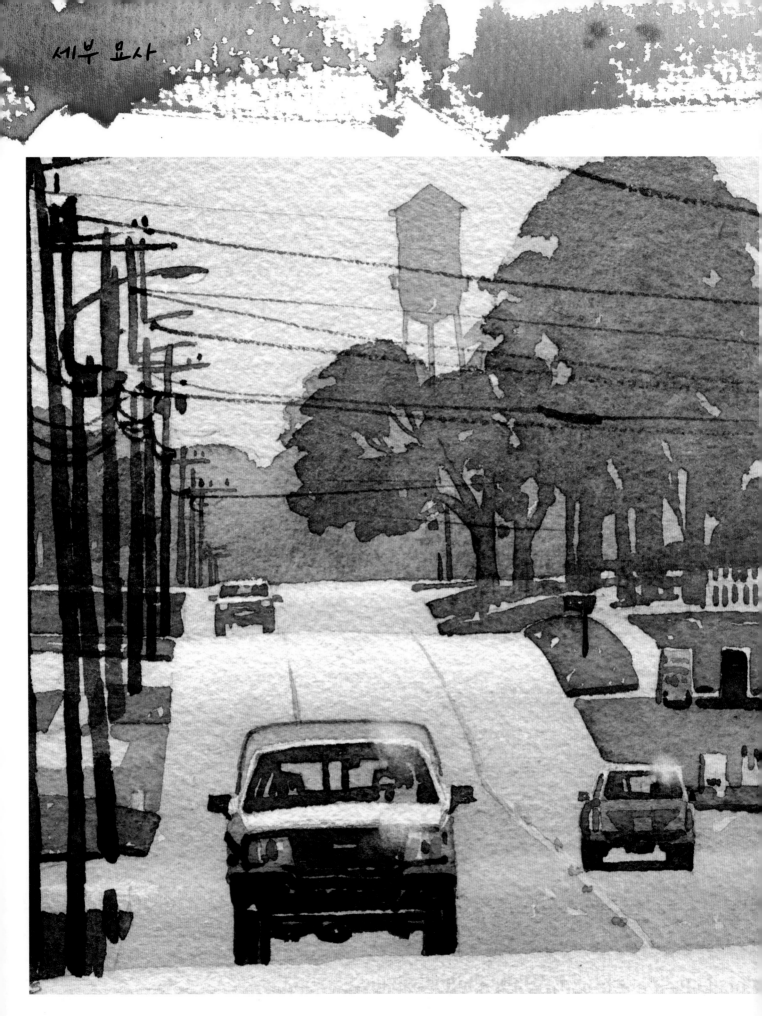

세부 묘사

앞에서 복잡한 장면을 잘게 나누는 것에 대해서 설명했다. 구체적으로 어떻게 작업하는지 평범한 개체 몇 가지를 통해서 알아보자.

모든 개체는 구조와 부피를 지니는 하나의 형태다. 그러나 개체를 정의하고 있는 기하학적인 형상을 어떻게 전달할 수 있을까? 보트는 일련의 사각형을 배치하고 비례에 맞춰 그린다. 복잡한 구조도 마찬가지다. 특정 개체를 표현하는 모양과 비율에 대해서 배우고, 배치하고 수정하는 방법을 공부하는 것은 시각적 어휘력을 높이는 데 필수적이다.

멀리서 보면 줄지어 서 있는 나무의 밑동은 어떻게 보일까? 나무 하나를 제대로 관찰하고 가지를 정확히 볼 수 있을까? 나무에 국한해서 말하면, 계절에 상관없이 기본적인 모양은 모두 같다는 것을 알고 있는가? 나뭇잎(또는 눈) 때문에 나무의 구조가 보이지 않는다고 해서 나무가 없어지는 것은 아니다.

창문이 아주 더러운 상태가 아니라면 창문에 그림자가 생기지 않는다는 것을 아는가? 그림자는 사실 표면에서 반사되는 이미지다. 건물에서 그늘진 쪽에 있는 창문과 해가 바로 내리쬐는 창문을 비교해보자. 어두운 쪽에 있는 창문이 더 밝고 해를 바라보는 창문이 더 어둡다. 다시 말하면 우리가 보는 방법을 이해해야 한다. 예술가는 세상을 완전히 다른 방식으로 멋지게 본다!

야외에서 작업할 때라야 이런 작은 보물이 드러나며, 그것이 우리의 시각적 어휘에 스며든다. 일상에서 많이 관찰하고 작업할수록 아이디어를 더 명확하게 전달할 수 있다. 본인이 편한 대로 모양을 이용한다. 나무의 숫자에 초점을 맞추지 말고, 일련의 나무들을 단순화시키기 위해서는 어떻게 연결해야 할지 생각한다. 나무를 전부 따로 그려야 할까?

드로잉을 시작하기 전에 여유를 가지고 개체를 가능한 한 명확하게 관찰한다. 중량, 부피, 재질, 소재 주변 개체, 소재를 주변과 연결하는 방안 등을 생각한다.

First Avenue, 미국 앨라배마주 오펠리카

세부 묘사

우리는 모두 특정 소재에 꽂힌 경험이 있다. 내게는 보트가 그렇다. 선착장 벽에 서서 바다 냄새, 엔진과 갈매기 소리, 그 순간의 즐거움 등 수많은 스케치를 하고 그림을 그렸다. 그곳은 내가 사랑하는 장소이며, 그곳을 기록하는 것이 나를 온전하게 만든다.

운 좋게도 나는 미국에서 가장 흥미진진한 조선소와 차로 멀지 않은 곳에 살았다. 그곳에서 배를 수리한 후 세계를 향해 나아갈 준비를 하는 것을 볼 수 있었다. 이러한 대상을 여러분 스스로 찾고, 그림으로 그것을 표현하는 것은 여러분의 몫이다.

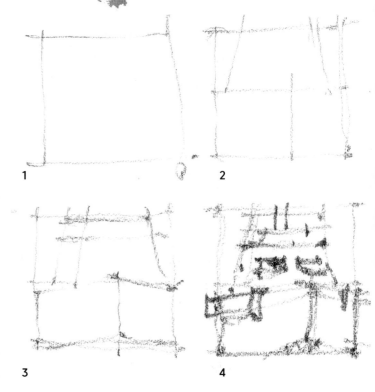

1　　　　**2**

3　　　　**4**

드로잉을 시작할 때 작업 순서에 대한 계획을 세우는 것이 필수적이다. 다음 예시에서 보트, 자동차, 사람, 나무 등을 나눠서 스케치하고 칠한다. 그런 다음 하나의 단순한 구성 안에 통합한다. "나는 자동차를 그린다."라고 생각하지 않는다. 이건 완전히 잘못된 생각이다. 여러분은 단순히 형태와 부피를 관찰하고 기록한다!

보트

전방으로 향하고 있는 보트(오른쪽 위)에 대한 단계별 구성 드로잉을 살펴보자. 처음엔 단순한 형태로 시작하고, 단계별로 점차 정교하게 다듬는다. 보라인(bowline, 돛을 뱃머리 쪽에 매는 밧줄)을 중심에서 벗어나게 배치하면 보트를 사선 방향에서 보게 되므로 부피감이 생긴다.

개체를 배치할 때 아주 연한 연필선으로 구성 드로잉을 그린다. 일단 완성하고 나서, 좀 더 진한 선으로 형태를 정의한다. 최종적인 선 작업-제일 짙은 선-이 스케치를 확 살아나게 만든다. 모든 선이 같은 무게를 가지면, 스케치는 재미도 없고 생기가 없어 보인다. 짙은 선과 연한 선이 조화를 이루어야 흥미를 불러일으킨다.

위의 스케치에서는 일련의 보트를 사각형으로 단순하게 표현했다. 이 단계는 공간이 충분한지 배치가 마음에 드는지 확인하는 중요한 단계다. 나는 연한 F연필을 사용했기 때문에 지우개 없이도 수정할 수 있다. 스케치할 때 연필을 지면에서 거의 떼지 않는다는 점에도 주목한다. 이렇게 하면 형태가 더 유기적이고 흥미롭다.

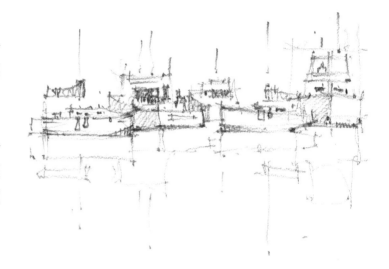

이 단계(오른쪽 위)에서는 아직 사각형이 보이며, 보트는 사각형 안에 맞춰져 있다. 2B연필을 사용하고, 선의 굵기에 변화를 주었다.

이제 코발트 블루와 번트 씨에나로 연하게 빛의 방향을 표현한다. 따뜻한 쪽이 해가 있는 방향이고 차가운 쪽이 반대쪽이다. 온도와 빛의 방향을 표현하는 데는 색이 매우 유용하다는 것을 반드시 기억하기를 바란다.

지금 시연을 하면서, 부차적으로 비니엣(vignette) 혹은 소형 스케치도 시행한다. 뉴트럴 틴트를 거의 그대로 사용해서 창문과 돛대의 그림자를 매우 진하게 그리는 것이 아주 중요하다. 통상 원 물체보다는 반사된 이미지, 즉 빈영(反映)이 약간 더 어두우므로, 수면을 칠할 때는 네이플즈 옐로우에서 세일로 터콰이즈로 옮겨가는데, 내려가면서 더 진하게 칠한다. 마지막으로, 채색이 완전히 마른 후에 옆 방향 붓터치로 잔물결을 표현한다.

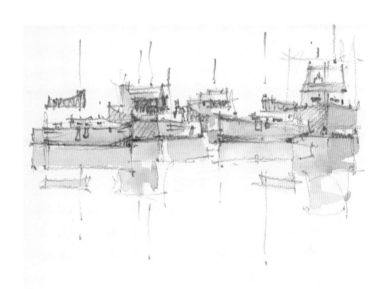

뉴트럴 틴트를 사용해서, 어두운 색조로 보트 아래 수면을 서로 연결했다. 이는 개개의 보트가 서로 분리된 개체가 아니라 하나의 그룹이라는 것을 암시한다. 고요한 물 위에 떠 있는 개체는 수면을 기준으로 거의 완벽하게 수평 반사된다는 사실도 매우 중요하다. 선이 기울어지면 물이 움직이는 효과가 생긴다. 보트의 상당 부분은 물 아래 잠겨 있어 보이지 않는다. 물이 움직이면 파도가 솟을 때 선체가 보일 것이다

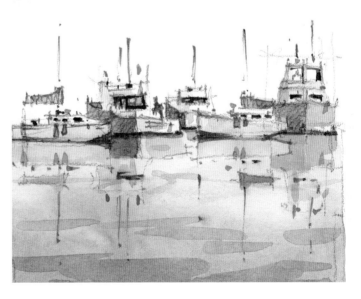

자동차

자동차도 보트와 같은 방식으로 그린다. 단순히 비율이 다른 또
다른 개체일 뿐이다.

단순한 형태로 자동차를 정의한다. 간단한 직사각형을 사용해서
전체를 아우를 수 있도록 구성한다(단계 1).

수평선은 앞 유리, 자동차 차체, 자동차 밑면과 노면 사이의 공간을
나타낸다(단계 2).

자동차 앞 유리와 차체의 형태를 묘사하기 위해서 대각선을 사용
했다(단계 3).

점차 더 진한 선을 사용해서 자동차를 완성한다. 그림에 균형을
잡기 위해서 자동차를 한 대 더 추가했고, 노면을 표현했다(단계 4).

1

2

3

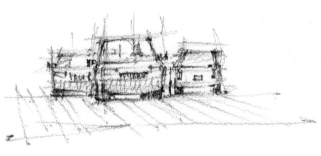

4

코발트 블루와 번트 씨에나를 혼색해서, 자동차에 살을 붙이기 시작한다(단계 5). 재료 및 반사에 대한 참고: 자동차 대부분은 앞 유리가 위쪽을 향하므로 하늘이 반사된다. 후드도 마찬가지인데, 자동차 전면이나 측면보다 햇빛을 더 많이 받는다.

앞 유리 주변 일부를 어둡게 채색함으로써 반사광을 암시하고, 미등을 빨갛게 찍어서 표현하고, 건널목이 있는 노면을 추가했다(단계 6).

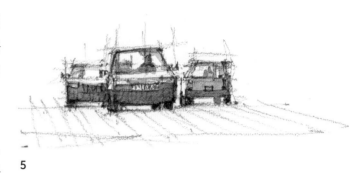

5

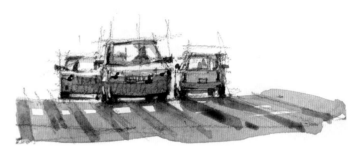

6

그림을 잘 조정하면 많은 시간을 절약할 수 있다. 내가 예전에 어려워 했던 것 중 하나는 번화한 거리에 줄지어 주차된 자동차를 그리는 것이었다. 해법은 간단했지만 그걸 깨닫는 데는 시간이 필요했다. 자동차를 암시하고 있는 것을 그리면 된다.

왼쪽(위) 그림을 보자. 자동차의 윤곽, 그리고 창문과 타이어 몇 개만 그렸지만 마치 자동차가 줄지어 서 있는 듯한 착각이 든다.

이런 식으로 조정하는 방법을 알게 되면 그림이 달라진다. 형태에 대한 선입견을 이용하여, 일련의 개체를 하나의 덩어리로 표현한 고전적인 예라 할 수 있다. 모든 자동차가 연결되어 하나의 모양을 형성하기에 주목을 끌기 위해 경쟁하는 것이 없다. 결국, 그림은 자동차에 관한 것이 아니다. 자동차는 단지 맥락상 '도시'라는 것을 보여주기 위한 것이다.

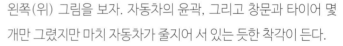

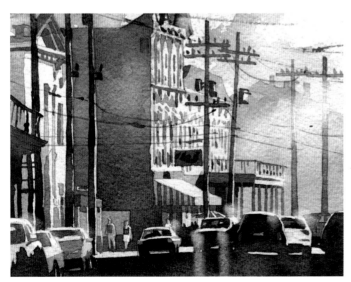

세부 묘사

사람

나는 최근 10년 동안엔 도시, 특히 빌딩을 그리는 데 흥미가 없어졌다. 최근엔 거리에서 진행되는 행위에 흥미가 생겼다. 나무, 가로등, 빌딩은 무대장치의 배경 및 비품이라 할 수 있다. 역동적인 길거리에 출연진, 흥미로운 것 그리고 행위가 있다. 휴식 영역 혹은 고요한 영역이 관심 영역 혹은 역동적인 영역과 그림에서 나란히 균형을 이루는 것이 좋다.

군중을 그릴 때 가장 중요한 것 중 하나는 원근법에 대한 이해다. 평편한 길거리나 공원에서 사람들이 어울리는 것을 살펴보자. 그들의 제스처를 살피고 기억나는 것을 단순화해서 그려보자.

서서 정면을 바라보라. 눈높이가 지평선에 있다. 해변에 서서 바다를 보면 수평선이 명확하다. 그러나 시내나 풍경의 경우엔 눈높이에서 종이를 가로질러 지나가는 가상의 선을 찾아봐야 한다. 이 선을 기준으로 작업을 진행한다. 전경을 크게 그리려면 이 선을 종이 위쪽으로 배치한다. 빌딩이나 하늘을 더 많이 그리려면 이 선을 낮은 쪽에 배치한다. 지평선을 찾으려면 머리를 수평으로 유지한 채 정면을 바라본다.

사람은 생김새와 크기가 다양하다. 그러나 극단적으로 크거나 작지 않은 한 머리는 지평선 가까이 있어야 한다. 나와 키가 같은 사람이 테니스 코트 반대편에 서 있다고 상상해보자. 둘 다 머리를 수평으로 유지한다면 지면으로부터의 높이는 같다. 이를 염두에 두고 다음 시연을 보자.

바로 위 스케치를 보면 사람들의 머리는 전부 거의 같은 높이로 지평선(HL) 혹은 눈높이를 지난다.

HL

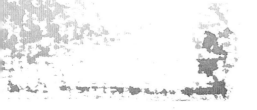

사람들이 나에게서 멀어지더라도 머리의 위치는 여전히 수평선에 있다. 몸이 작아질 때만 변한다. 잠시 살펴보라. 만약 사람들이 자리에 앉는다면 머리는 전부 수평선보다 아래로 지난다.

언덕이 들어가는 그림이라면 평지 부분을 이용할 수 있다. 땅이 오르막이면 사람은 더 작아지고 머리는 지평선 위쪽에 위치한다. 이런 경우엔 사람을 쌓아서 그리는 것을 피한다. 즉, 가까운 사람의 머리 바로 위에 다른 사람을 그리지 않는다.

오른쪽(위) 스케치에서는 견고한 선과 그늘을 추가하여 그림에 깊이감을 부여했다. 크로스백이나 핸드폰을 쥐고 있는 사람, 자신의 스타일과 개성을 드러내는 깃 등 세부 사항도 중요하다.

옷을 칠하기 전에 피부 톤부터 칠한다. 그리면서 피부 톤과 빛의 방향을 다듬을 것이다. 탁한 코발트 블루 혼색을 사용해서 사람의 그늘 부분을 칠한다.

다양한 색으로 옷을 칠하고 세부적인 것도 그린다. 마지막으로 그림자를 넣어서 빛의 방향을 강조하고 그림 하부를 견고하게 만든다.

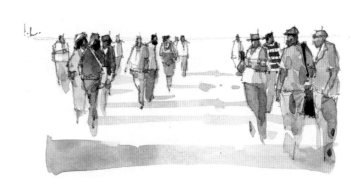

다음 기법을 연습하라. 밖으로 나가서 사진을 찍어온 다음 그림으로 작업한다. 아래 그림은 사진을 연구한 다음, 좀 더 흥미롭게 디테일을 구성한 것이다.

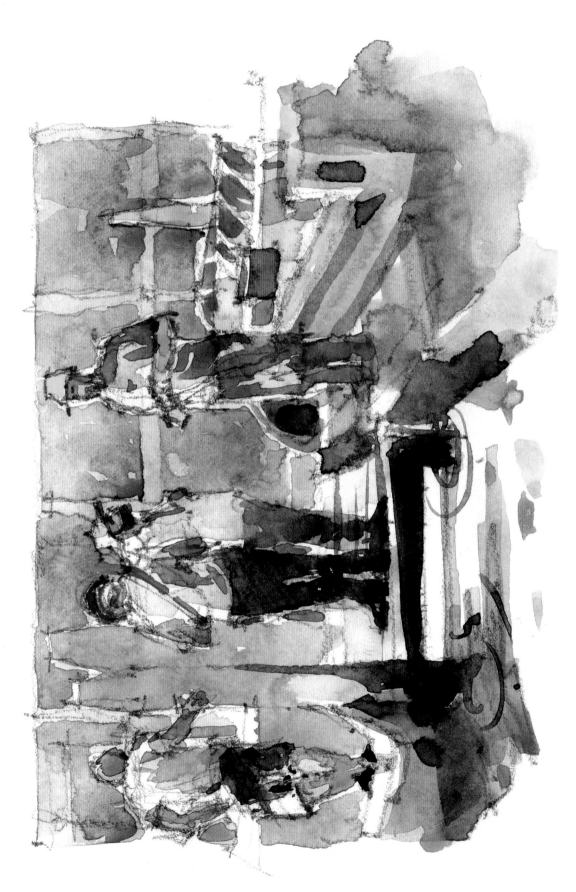

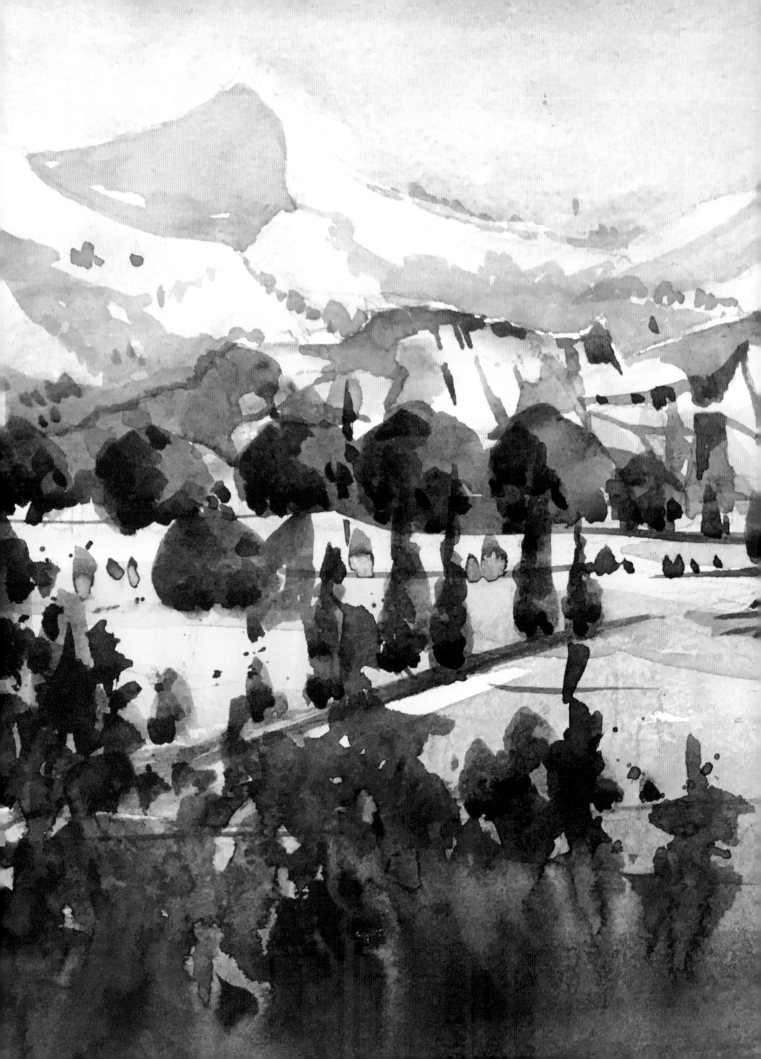

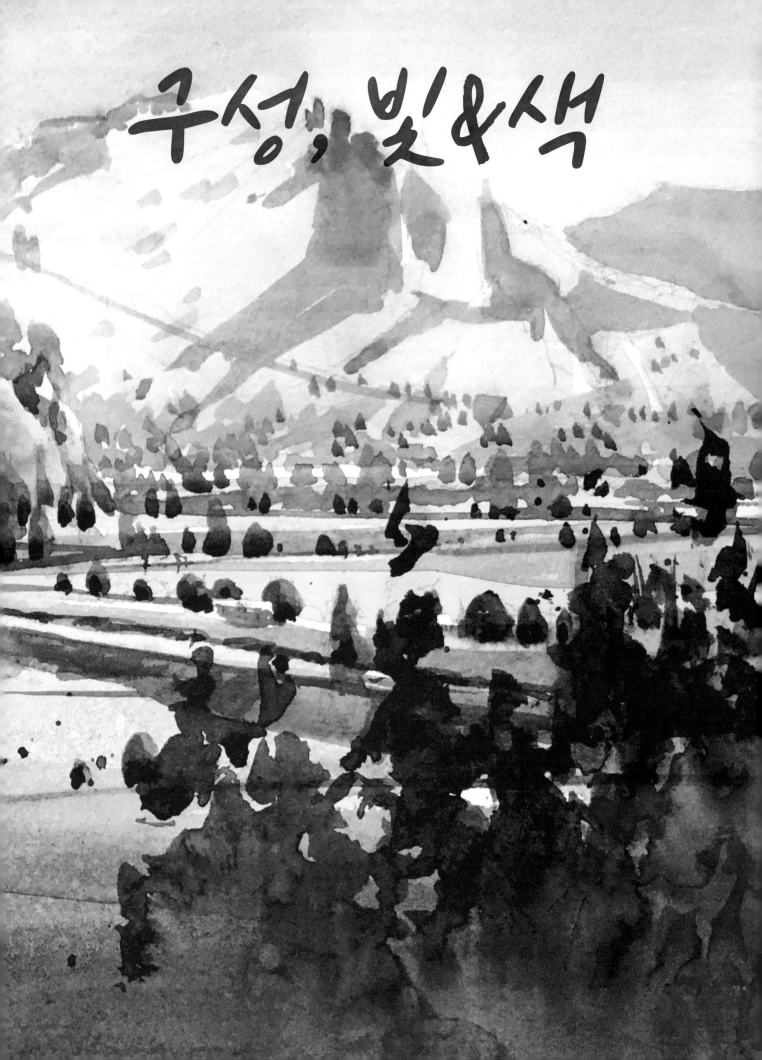
구성, 빛&색

그림을 기본 구성선 수준까지 분해했을 때, 추상 및 구상 측면에서 의미가 있어야 한다. 구성 드로잉은 구성의 장점은 더 살려야 하고, 단점을 명확히 드러나게 함으로써 그림이 더 진행되기 전에 내가 그것을 수정할 수 있어야 한다. 나는 이를 위해서 그림을 거꾸로도 볼 수 있도록 작업 테이블 뒤쪽에 거울을 걸어두었다. 다른 위치에서 보면 완전히 다른 관점에서 그림을 볼 수 있다. 그림의 초기 단계에서 구성을 최대한 많이 검토해야 한다.

알다시피, 좋은 디자인을 구현하는 방법은 여러 가지다. 그러나 구성에서 피해야 하는(혹은 최소한 알고 있어야 하는) 문제도 많다. 간단한 썸네일(thumbnail) 스케치가 최고의 도구다. 몇 분 동안만 깊이 연구하면, 시작하기도 전에 이미 좋은 그림을 기대할 수 있다.

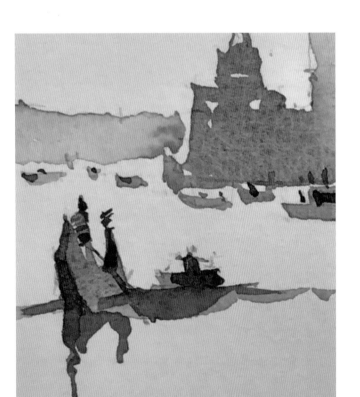

세부 묘사를 최소화해서 표현하려면 어떻게 해야 할까?

몇 가지 기본적인 디자인 요소와 방법에 대해서, 이들이 작업에 도움이 되는지 아니면 방해가 되는지 살펴보자. 구도를 정하는 방법 중 가장 일반적인 것이 3등분의 법칙이다. 작업 면을 가로 및 세로 방향으로 각각 3등분한다. 이제 그림에서 주제가 되는 대상을 빨간 선으로 표시한 선의 교차점 중 하나에 놓는다. 이것이 좋은 방법이긴 하지만 그래도 다른 방법도 시도해본다.

미학적으로 가장 아름다운 구도 중 하나가 황금비(golden ratio) 혹은 황금 나선 (golden spiral, 아래 그림 참고)인데, 우리 은하의 모양에서부터 자디작은 달팽이 껍데기에 이르기까지 거의 모든 자연에서 볼 수 있다. 이 규칙으로 정한 교차점에 주 대상과 보조 개체를 배치하면 그림에 힘을 보탤 수 있다.

선을 하나 그은 다음, 그 길이에 1.618배 하여 원래의 길이에 이어 그린다. 그러면 상당히 아름다운 비율을 가진 직사각형을 그릴 수 있다.

그림에서 관심의 중심을 구도 한가운데 배치하면, 그림 안에 별도의 두 그림이 만들어지는 정적 구도가 될 위험이 있다. 그림의 한가운데에 무언가를 배치한다면 그에 걸맞은 합당한 이유가 필요하다.

그림 중앙에 수평선을 넣는 것도 같은 상황 이다. 이러한 문제점을 인지하고 있으면 곤란한 상황에 빠지는 것을 피할 수 있고 규칙을 유연하게 적용할 수 있다.

대각선 방향으로 강한 개체를 그림에 배치 하면 균형을 잡을 수 있다. 내가 추구하는 것은 균형, 긴장, 긴장의 해소, 활동적인 영역, 차분한 영역 등이다. 나 자신도 원칙을 어기긴 하지만, 그걸 인지하면서 좋은 방향으로 사용하려고 노력한다. 대부분은 썸네일 그림을 몇 개 그려보면 구도를 이해하는 데 도움이 된다.

TIP

무슨 원칙이든 성공적으로 피해갈 방법이 있다. 그러나 원칙을 무시하라고 말하는 것이 아니며, 오히려 원칙이 가르치는 바를 잘 알고 있어야 한다.

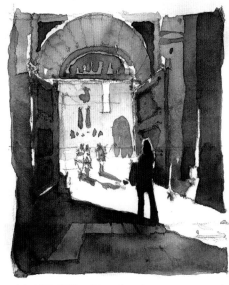

미술 전공 학생 – 루브르(Art Student – Louvre)

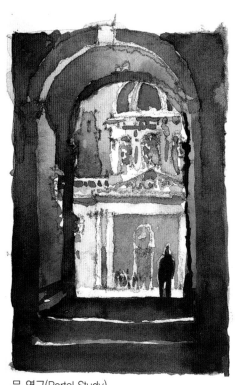

문 연구(Portal Study)

구성, 빛&색

색과 빛 연구

내가 학생이었을 때, 디자인 과제는 모두 복수의 결과를 만들어야 했다. 경험적으로 보면, 통상 첫 번째가 최고의 답은 아니었으며, 완전히 새로운 아이디어를 적용하다 보면 대박을 터뜨린다는 게 정설이다. 썸네일 스케치는 답의 일부라 생각하고, 자유자재로 적용할 수 있는 여러 방법을 알고 있어야 한다.

나는 학생들이 장면에 대해 미리 생각하거나 사전 선 작업도 하지 않고 바로 스케치를 시작하는 경우를 무수히 봐왔다. 결과는 거의 같다. 종이에 공간이 모자라고, 빈약하거나 형편없는 구도가 된다. 따라서 출발부터 엉망이다. 본인들도 드로잉이 맘에 들지는 않지만, 여태 애쓴 게 있어서 그냥 진행한다. 원하는 대로 되지 않았기에, 실제 채색이 시작되면 문제점이 확연히 드러난다. 이런 경우 대부분 낙심하면서 끝내게 된다. 그래도 이를 통해서 많이 배운다. 아무도 작업을 도중에 그만두는 걸 원하지 않기에

지름길을 대신 찾아보지만, 이는 거의 망하는 길이다. 일단 그림을 살릴 수 있는 지점을 지났다면 처음부터 다시 시작하는 게 좋다. 그냥 한 장의 종이일 뿐이다. 계획을 세워야 한다는 것을 배웠다면, 나중에 얻게 되는 이득에 대한 투자로 볼 수 있다. 1~2분 정도의 시간을 내서 그림을 그리기 위해서 무엇을 해야 하는지 생각해보자.

여러분은 모든 기회를 통해서 배워야 한다. 절차를 수립하고 실행하고 조정하고 또한 반복한다. 붓을 쥘 때마다 훌륭한 그림을 그려야 한다는 심리적 압박에서 벗어나야 한다. 대신에 '성공적인 실패'라는 개념을 받아들여야 한다. 실패작이야말로 중요한 것을 배울 수 있는 첫걸음이다.

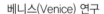

베니스(Venice) 연구

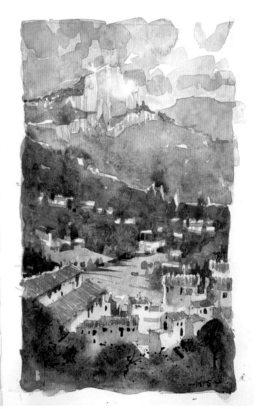

키홀(Keyhole)

스케치북 연구

엘리(Elie), 스코틀랜드. 재빠른 연구도, 복잡하고 섬세한 작업 이상은 아니더라도, 그에 상응하는 힘을 지니고 있다. 모양을 단순하게 유지하고, 빛을 원하는 대로 적용하는데, 회색 톤을 사용할 때는 신중해야 한다.

이 책에서 시연한 그림을 그리는 동안 대부분 색상 견본을 만들었다. 그리고 그걸 이용해서 색상이 그림의 분위기에 미치는 영향을 살폈다. 각각의 색은 서로 완전히 다르게 반응한다. 팔레트를 구성할 때는 주변에서 볼 수 있는 색을 재현할 수 있도록 물감 색은 가능한 한 다양해야 한다.

두 가지 강렬한 물감 사이에 일어나는 멋진 변화를 살펴보자. 이것은 수채화의 고유한 특징이다. 파란색에서 보라색으로 그리고 흙빛 오렌지색으로 경계 없이 서로 섞이면서 더 어두운 색을 만드는데, 이것은 튜브 물감을 바로 칠해서는 얻을 수 없는 색이다. 이처럼 서로 다른 물감이 만나는 곳에서 진정한 마법이 일어난다.

자투리 수채화지에 뉴트럴 틴트, 코발트 블루, 그리니쉬 옐로우, 로 씨에나, 임페리얼 퍼플, 세일로 터콰이즈를 진하게 서로 섞어 보자. 물감이 서로 섞이면서 만들어지는 무채색과 이것이 순색 사이로 번지는 것을 살펴보자. 이 중간 색상이 우리가 찾는 것이다. 종이가 아직 젖어 있을 때 좌우로 기울여서 서로 섞이도록 만든다. 이것이 그림의 색상 이야기다. 6가지 물감이 알아서 섞이도록 두면 수많은 2차색 및 3차색이 만들어진다.

팔레트에 물감을 균형 있게 갖추었다면 어떤 색상이라도 만들 수 있다. 그러나 제대로 혼색하는 방법을 연구해야 한다. 물감을 섞고 나서 어떻게 거동하는지 지켜보는 게 아니라, 나중에 칠하는 물감이 먼저 칠해 놓은 물감과 어떻게 반응할지 예측하는 것이다. 그냥 보지만 말고 참여해야 한다. 회색은 처음부터 회색 물감을 사용하지 말고 여러 색을 사용해서 만들어야 한다는 것을 기억한다. 뉴트럴 틴트로 만드는 것보다 더 아름답다. 회색은 따뜻한 계열도 있고 차가운 계열도 있다. 이들이 다른 색상과 조화를 이루고 그림에 균형을 가져온다.

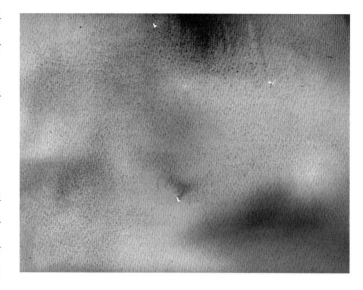

뉴트럴 틴트와 흰 종이는 휴(hues, 색상)가 아니라 톤(tones, 색조)이다. 각종 톤에 뉴트럴 틴트만 혼색해도 모든 장면을 묘사할 수 있다. 여기서 톤은 물감의 두께로 설명되는 명도 단계를 말한다. 앞서 본 내 팔레트의 흑백 이미지를 기억해보자. 색을 없애면 명암만 보인다. 명도 혹은 빛과 색의 차이를 이해하면 광채를 표현할 수 있다. 이로써 빛의 경로를 나타낼 수 있다. 그림에 명암 단계를 넣지 않으면 생기가 없고 단조롭게 된다. 아무데나 진하게만 채색하면 그림이 단조롭게 된다. 배경에 보이는 그림자는 중경 혹은 전경에 보이는 명도보다 항상 더 밝아야 한다.

나는 선의 굵기를 얘기할 때, 연한 선과 진한 선이 대비되면서 깊이감이 만들어진다는 것을 설명한다. 구상회화에서는 대기 원근 혹은 거리감과 관련해서 명암을 이해하는 것은 필수적이다. 여러분의 접근 방식에 따라 그 차이가 미묘하거나 클 수 있지만, 반드시 차이를 볼 수 있어야 한다.

나는 그릴 때 항상 핸드폰 카메라를 사용한다. 어떤 장면이라도 흑백 이미지로 쉽게 변환해서 볼 수 있기에 그림의 톤을 판단할 때 유용하다. 또 장면을 확대해서 더 나은 구도가 되는지 확인할 수 있다. 내 워크숍에서 접하는 문제는 대부분 명도와 관련된 것이다. 하늘은 파랗고 나무는 녹색이지만 색상의 차이가 깊이를 만들지 못한다. 나는 학생의 그림을 바로 사진으로 찍은 다음, 흑백 이미지로 변환해서 보여주고 내가 뭘 말하는지 알려준다. 명도 단계가 흑백 이미지에서 드러날 만큼 확연히 않으면 더 진하게 채색해야 한다.

또 다른 작은 팁은 칠이 마르기 전과 후에 각각 사진을 찍는 것이다. 수채화는 젖어 있을 때보다 마른 후가 항상 색이 더 연하다. 젖어 있을 때 제대로 된 듯이 보이면 마른 후에는 항상 톤이 옳지 않다. 정확한 톤은 약간 더 짙어야 한다. 오른쪽 이미지는 중간톤 위주의 그림을 찍은 것이다. 그림에서 깊이감이 보이지 않는다.

그림을 사람이라 생각하자. 처음에는 (바탕칠) 약속으로 가득 차 있다. 세상은 아무런 영향을 미치지 않는다. 세상은 아름답다. 진행하면서 중간톤을 추가하면 그림이 밋밋해진다(10대 시절). 여기서 대부분의 수채화가 약간 이상해진다. '이런 일이 일어나야 한다'라고 이 단계를 예상하는 게 중요하다. 어른이 되어 세상을 만나고 세상에 이바지하려면, 혹은 그림을 완성하려면 최종적으로 어둠을 추가하는 것이 유일한 방법이다. 어둠이 제대로 표현되어야 그림이 노래를 부른다. 즉 빛이 지나가는 모든 경로를 환하게 만든다. 대비가 없으면 비교할 기준도 없다.

다시 말하지만, 너무 엄격하게 대할 필요는 없다. 내가 가장 좋아하는 그림 중에는 차분하고 절제된 형식도 있다. 하지만 여러분의 그림에 로큰롤 분위기를 약간 불어넣고 싶다면 어둠을 넣어야 한다.

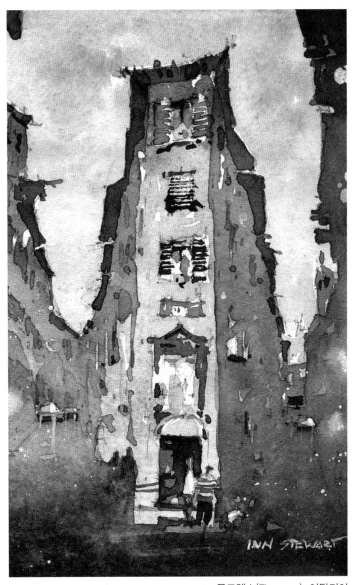

플로렌스(Florence), 이탈리아

보트를 단계별로 그리기

다음 시연은 이전의 스케치 연구를 적용해서 바이우라베터(Bayou la Batre) 근처에서 내가 가장 좋아하는 장소를 작게 그린 것이다.

단계 1. 기본적인 형태를 스케치한다. 보트를 배치할 위치를 정한 다음, 작은 도형과 선을 사용해서 개체의 균형을 잡는다.

단계 2. 주된 형태를 다듬는다. 그런 다음 약간의 세부 묘사를 진행한다. 아직은 지우개를 사용하지 않고도 개체를 변경하거나 위치를 옮길 수 있다. 최종 그림에 남는 희미한 연필선은 드로잉에 이야깃거리를 보탠다고 생각한다.

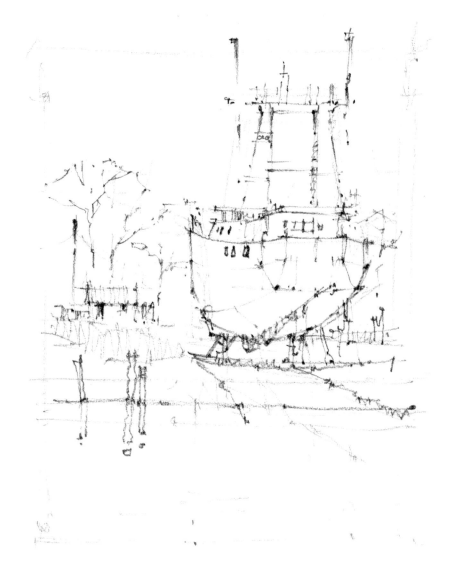

단계 3. 최종 드로잉에서 형태를 다듬는다. 주제 둘레의 선은 진하게, 그리고 주제로부터 멀어지면 선을 연하게 그림으로써 세기에 변화를 준다. 창문을 어둡게 칠하고 디자인 요소로 점도 찍어 넣으면 드로잉에 개성이 생긴다.

정확하게 그리는 것은 생각보다 중요하지 않다. 그림이 여러분에게 전하는 말이 있다면, 다른 사람을 위한 이야기도 가지고 있다.

계획 세우기

나는 어떻게 그릴지 계획을 세우면서 다른 방법에 대해서도 적극적으로 검토한다. 붓을 들지 말라. 대신에 작업에 대한 단계별 계획을 적어라. 작업 순서를 읽어볼 수도 있고, 또한 적절한 곳에서 창의성을 발휘할 수도 있다. 쓰기와 그리기가 강력한 조합이 될 수 있다. 양쪽 뇌를 하나로 모은다. 작업절차는 각자에게 고유한 것이기에 자신의 것을 찾아서 자기 것으로 만들기 전까지는 고군분투해야 한다. 마침내 가장 좋은 절차를 찾았다면 반복해서 연습하고 갈고 닦아야 한다.

작업실에서 계획을 세울 수 있어야 야외에서도 그게 가능하다. 순서는 비슷하나 약간의 조정이 필요하다. 각 프로젝트에서 그림이 여러분에게 말을 걸어오는 시점이 있다. 그림이 여러분에게 필요한 것을 스스로 말할 것이다. 그 순간 귀 기울이는 법을 배워야 한다. 언제 어디서 경로를 수정할지 여러분이 결정해야 한다.

단계 4. 이 시연에서는 물감 혼색에 대해서는 일일이 언급하지 않는다. 나의 색상 견본을 참고해서 각자가 색상을 선택하기를 바란다. 위에서부터 아래로 내려가면서 그림의 톤을 정한다. 오른쪽에서 해가 비치므로 보트의 왼쪽을 흰 종이로 그냥 남겼다. 보트는 녹이 슨 옥색인데, 인근 나무의 녹색과 대조를 이루도록 만들어야 한다.

코발트 블루와 번트 씨에나를 혼색해서, 구름이 약간 덮인 하늘을 부드러운 붓터치로 표현했다. 바로 나무로 내려가서, 아직 물감이 묻은 붓에 그린 골드와 로 씨에나를 약간 첨가해서 그늘진 나무 덤불을 하늘색처럼 채색한다. 이제 로 씨에나를 첨가하여 마른 잔디와 전경의 황토 지면을 연한 붉은색으로 칠한다. 물은 세일로 터콰이즈로 종이 하단까지 연하게 바림되게 칠한다(graded wash). 물방울을 흩뿌려서 질감을 만든 후, 완전히 말린다.

반사 이미지는 가능한 한 단순하게 유지한다. 음영은 수직으로 내려오거나 개체와 같은 각을 이루기만 하면 정확하게 느껴진다. 개체가 수면과 가까우면 완전히 반사되지만, 수면과 멀어지면 일부분만 반사된다. 예를 들어 멀리 보이는 나무는 아예 보이지 않는다.

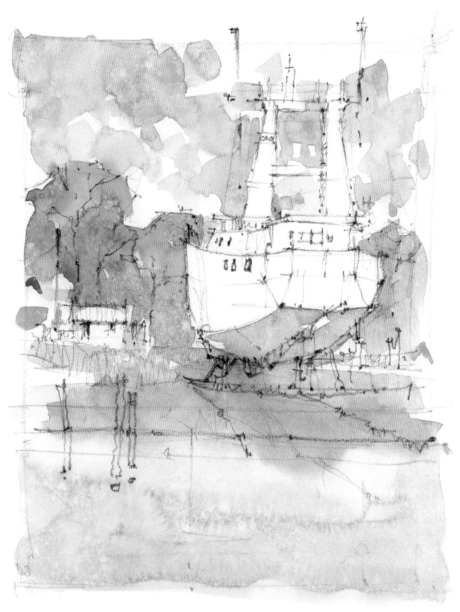

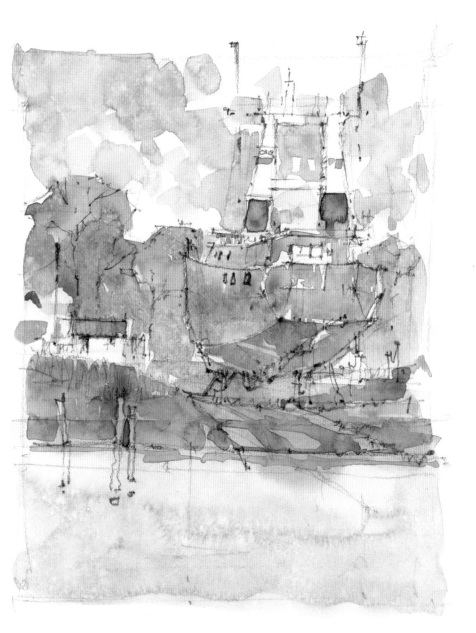

단계 5. 이번 단계에서 바로 중간톤으로 들어간다. 그림을 흑백 이미지로 변환해서 비교해보면 톤 자체가 단조롭다는 것을 알 수 있다. 즉, 색상은 변화가 있지만, 명도는 큰 차이가 없다. 이 단계는 어둠을 이용해서 그림에 깊이감을 넣어야 하는 단계다.

보트 바닥을 터콰이즈를 칠하고 황톳길에 바큇자국과 홈을 그린다. 밧줄과 작은 창고 지붕을 옅은 빨간색으로 강조해서 칠한다. 이제 마지막으로 어둠을 추가하는 작업을 시작한다.

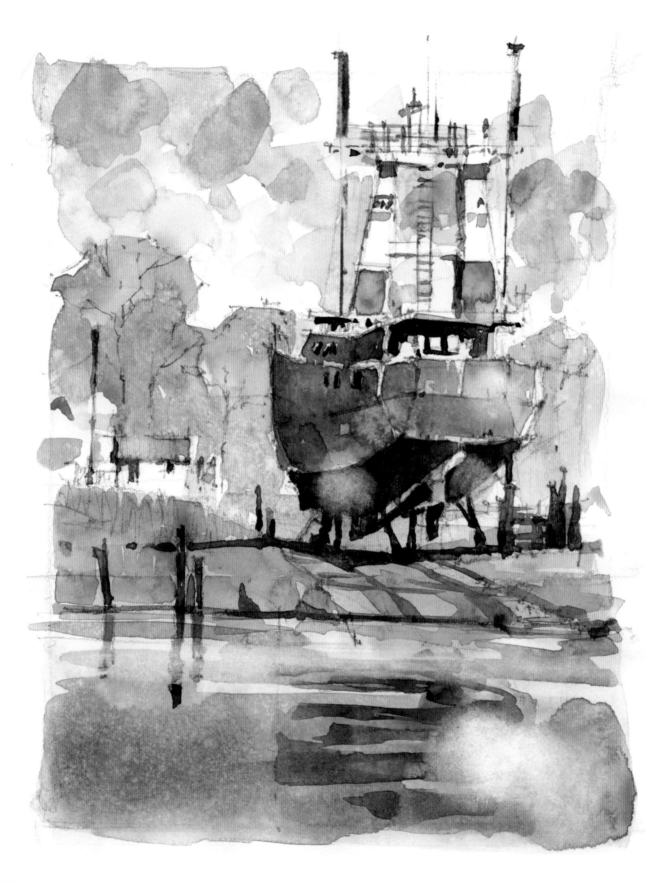

단계 6. 해수면을 글레이징으로 한 번 더 채색해서 깊이감을 더한다. 그것이 마르면 밧줄을 그린 후, 사다리, 까마귀 둥지 등을 암시적으로 그려 넣고, 또한 수직선 및 수평선으로 여러 세부 사항을 표현한다. 삭구(索具, rigging) 형태와 보트에 그림자를 넣는다. 이걸 상당히 진하게 그리는데, 나중에 조정할 수 있다. 가장 어두운 부분은 선실 내부가 보이는 부분과 창문이다. 그런 다음 선미를 그린다. 비슷한 톤을 사용해서 바이우 제방, 계선주(繫船柱) 그리고 보트 자체의 반영(反影)을 연하게 그려 넣는다. 또한 도로의 바퀴자국에 깊이감을 더하기 위해서 그림자를 연하게 넣는다.

이 보트는 드라이 독 안에 있는데 육중한 목재와 강재 잭이 받치고 있다. 이들은 보트 아래 그늘에 있으므로 보트 아래 그림자를 잭과 연결하고 이어서 보트 아래 지면의 그림자까지 연결했다. 이렇게 하면 형태가 서로 통합된다. 이게 그림이 완전히 마르도록 두고 한걸음 물러선다.

마지막으로 부드러운 붓과 맑은 물을 사용해서 보트 선체와 수면에서 일부 영역을 닦아낸다. 이것은 해수면에서 빛이 반사되는 것을 나타내고, 아울러 어둠에 흥미를 더하는 좋은 방법이다.

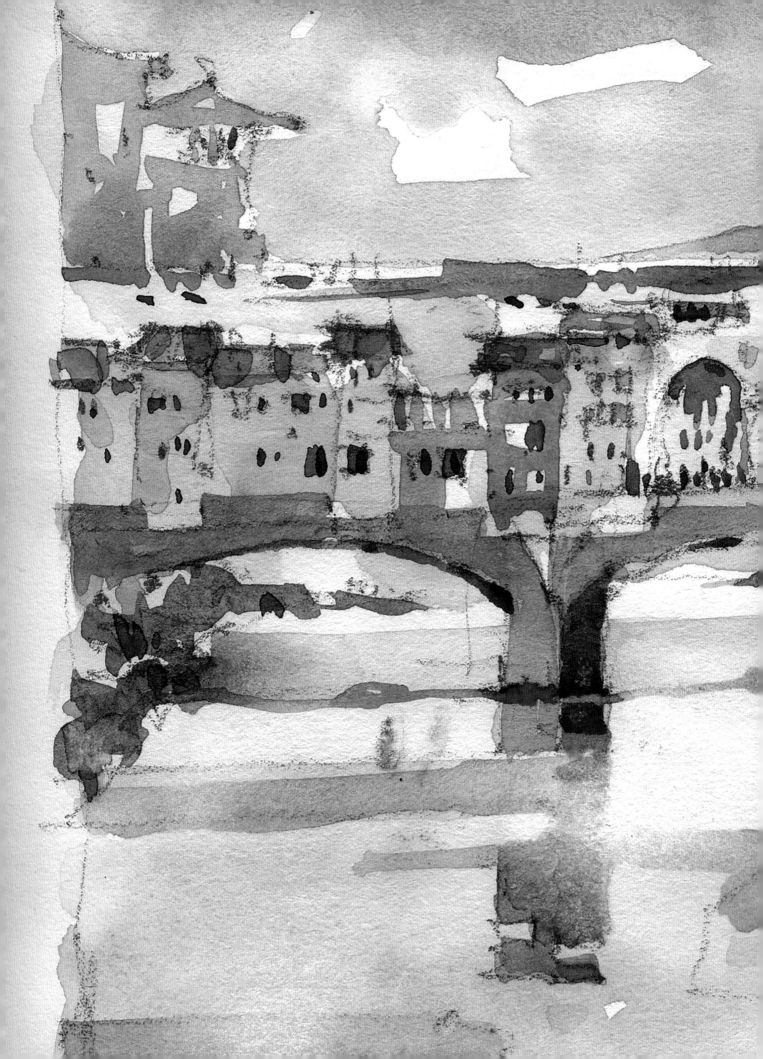

야외에서
작업실로

잠시 나갔다 오거나 아니면 며칠 또는 몇 주 동안 야외에 돌아다니다가 오면 아이디어가 넘쳐난다. 대부분의 아이디어는 상당히 모호하기에 마음이 진정되길 기다리거나 흥분된 상태로 놔둘 필요가 있다. 이때는 사진과 스케치북을 보거나 약간 연구하거나 그림으로 발전시킬 수 있는 썸네일 작업을 시작한다. 나는 전문 화가이기에 답장할 이메일, 전화가 있고 나를 방해하는

가족도 있다. 화가도 사생활에 시간을 할애해야 하지만 작업실에 들어가 문을 닫으면 수 킬로미터 떨어진 사무실에 있는 것 같다. 나한테는 이게 괜찮기 때문에 "정상적인" 업무시간을 지키려고 노력하는 편이다. 그러나 이른 아침이나 주말에는 아무도 방해하지 않는다는 것을 알기에 혼자 비밀리에 즐긴다.

그릴 장면을 정한 뒤에는 작업실에서의 절차를 시작한다. 야외
현장에서 작업을 많이 한 상태라면 이미 진도가 많이 나간
것이다. 구도와 빛을 정하기 위해서 몇몇 썸네일 연구를 하겠지만
그런 다음 바로 작업을 시작한다. 나는 자신을 압박하지 않으려고
애쓰며, 내가 정한 절차를 따른다. 다음 몇 페이지에 걸쳐 이것에
대해서 설명한다.

카뉴 쉬르 메르(Cagnes-sur-Mer, France)를 단계별로 그리기

야외에서 작업할 때 스케치북, 이젤과 더불어 현장 사진을 이용한다. 즉, 여러 자료를 참고해서 작업한다. 큰 형태를 파악하기 위해서 8cm×10cm 크기로 연구를 시작한다. 여기서는 자세히 볼 수 있게 최종 연구를 크게 확대한 것이다. 이 연구 그림은 140lb 4절 산도스 워터포드(Saunders Waterford) 황목 수채화지에 그린 것이다.

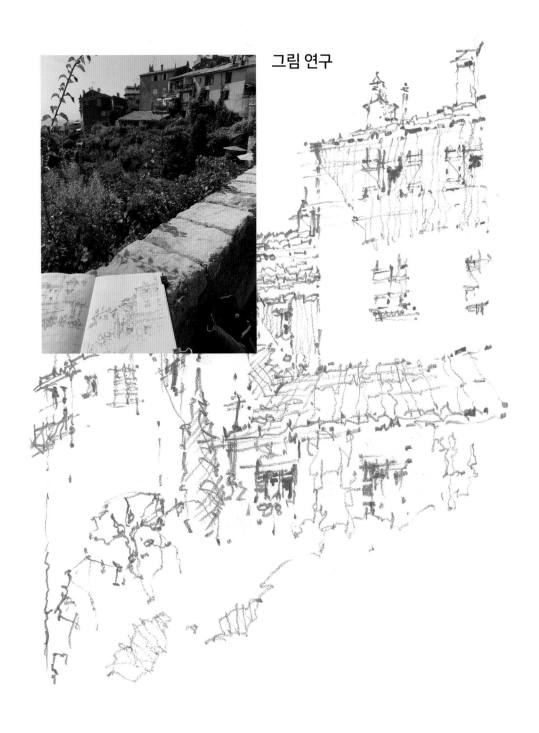

그림 연구

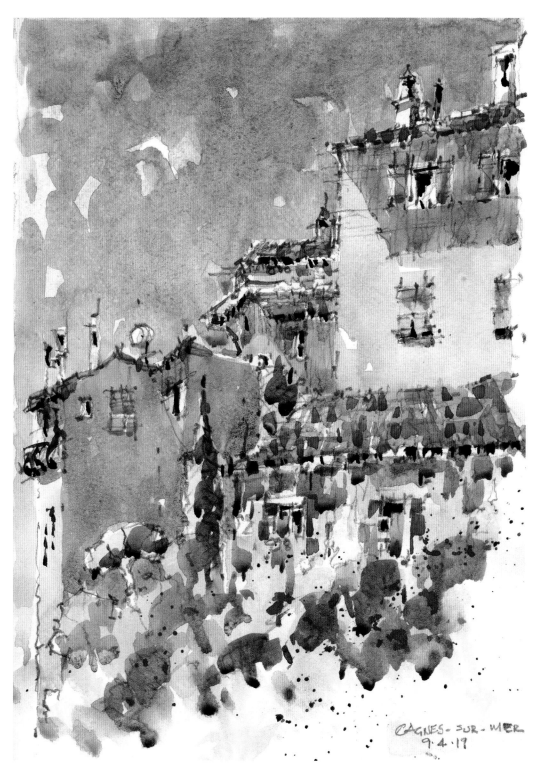

CAGNES-SUR-MER
9.4.19

나는 특히 카뉴 쉬르 메르 성벽과 집, 멀리 보이는 바다에 사로잡혔다. 여기에서 목표는 이 오래된 프랑스 마을의 기발한 건축적 요소에 초점을 맞추고, 현장감이 느껴지는 동시에 현장에서 그린 초기 스케치보다 더 많은 것을 보여줄 수 있도록 구성하는 것이다. 나는 바다를 더 많이 넣고 전경의 건물은 줄였으면 했다.

드로잉

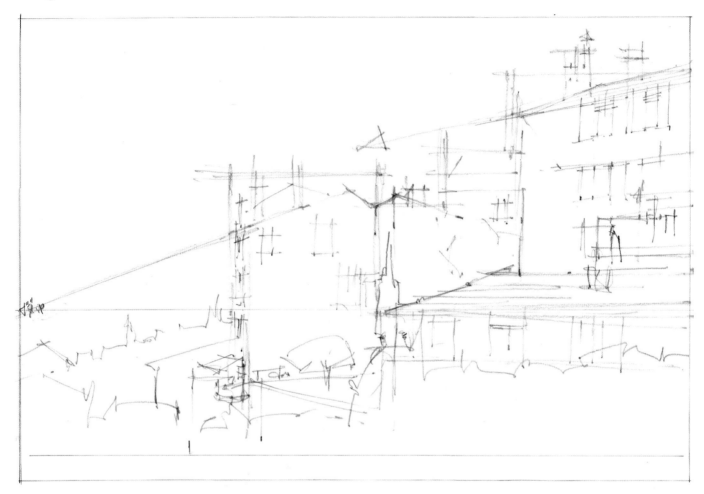

복잡한 장면을 그릴 때는 내가 건축학교에서 배운 드로잉 다듬는 법을 똑같이 적용한다. 건축가들이 쓰는 반투명 트레이싱 페이퍼를 사용하는데, 드로잉을 양파 껍질처럼 그대로 베낀다. 각 트레이싱 페이퍼는 갈수록 세부 묘사가 많아지며, 최종 드로잉이 마음에 들 때까지 비율을 조정한다. 장면이 복잡하면 네댓 장까지 층층이 그려야 한다. 최종 라인 드로잉을 준비한 후, 새 트레이싱 페이퍼를 테이프로 바닥에 붙인다. 그 위에 최종 드로잉을 면이 아래로 가도록 뒤집어서 붙인다(기본적으로 자체 먹지를 만드는 것이다). 별도의 깨끗한 트레이싱 페이퍼를 그 위에 놓고, 4B 연필로 조심스레 원하는 선을 따서 그린다.

자세하게 모두 옮길 필요는 없다. 주된 형태만 필요하다. 별도의 트레이싱 페이퍼를 사용하는 이유는 드로잉 면에 흑연이 묻는 것을 막기 위해서다. 제일 위 트레이싱 페이퍼를 최종적으로 제거하기 전에 약간 들어 올려서 중요한 선을 전부 옮겼는지 확인할 수 있다.

최종적으로 얻은 것은 매우 깔끔한 바탕 드로잉이며, 여기에 원하는 대로 세부 묘사를 추가할 수 있다. HB연필로 이미지에 세부 묘사를 추가하기 시작한다. 필요에 따라 선의 굵기를 조절한다 -나는 채색 후에도 일부 드로잉이 비쳐 보이는 것을 선호하지만, 불필요한 선을 옮기지는 않는다. 그런 영역은 통상 붓으로 채색한다. 이제 복사한 드로잉을 제대로 위로 보이도록 수채화지 위에 붙인다.

끝이 뾰족한 HB연필을 사용해서 4B연필선만 그대로 조심스레 수채화지로 옮겨 그린다. 수채화지에 홈이 생기면 안 되니까 가볍게 그린다. 선이 간신히 보일 정도로 옅게 그려야 필요에 따라 최종 드로잉을 수정할 수 있다.

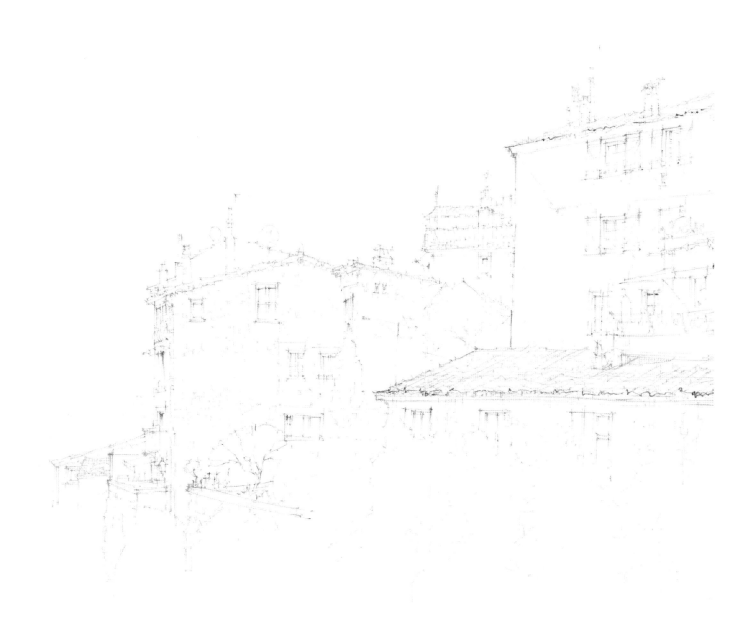

다음 단계가 가장 중요한 단계라 할 수 있는데, 많은 사람들이 그냥 건너뛴다. 모든 절차와 단계를 지켜야 한다. 연필로 그림자를 넣어가면서 명암 연구를 한다. 그런 다음 그림의 최종적인 톤을 결정한다. 이것이 그림을 완성하는 데 필요한 전체 로드맵이다. 이걸 따르지 않으면 순전히 추측으로 작업하게 된다. 수평선을 그린 다음, 전경에 보이는 낮은 지붕을 그에 맞춘다. 건물의 배치 방향에 따라 소실점의 방향을 정한다.

수평선

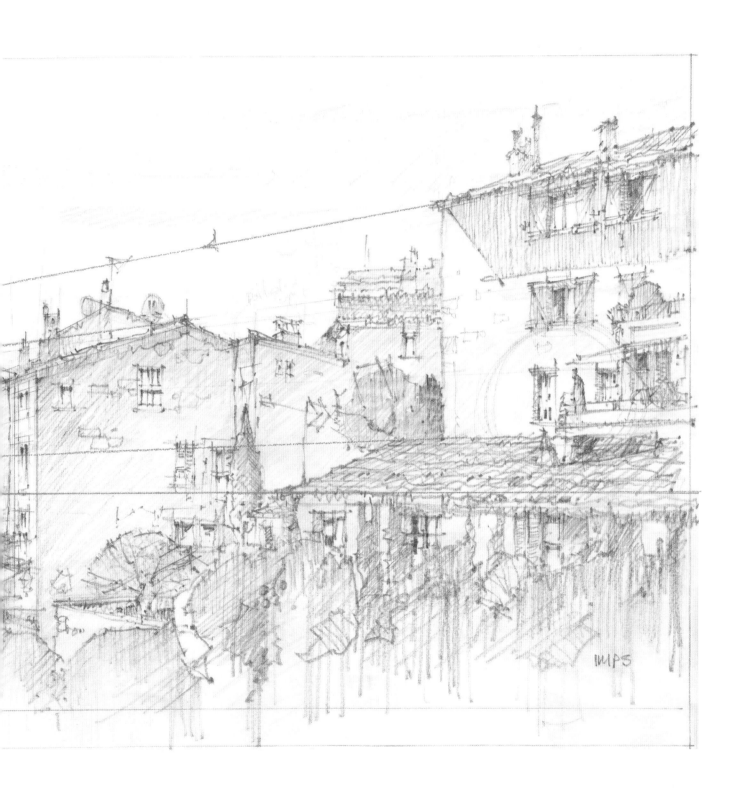

색상 연구

나는 채색을 준비하면서 사용할 물감과 이들의 상호작용을 검토한다(맞은편 페이지의 색상 팔레트 참고).

1. 처음 하늘에 칠할 혼색이다. 코발트 블루와 라벤더 그리고 약간의 알리자린 크림슨을 섞는다. 보라색이 너무 세면 물을 더 넣고 코발트 블루도 약간 더 섞는다. 종이 위에서 세 가지 색상이 어떻게 섞이는지 보자. 진하게 혼색해서 준비해두고, 채색하면서 연한 물감과 혼색한다. 그러면 그림에 생기가 돈다.

2. 코발트 블루에 라벤더를 약간 첨가한다.

3. 코발트 블루와 번트 씨에나에 약간의 알리자린 크림슨을 혼색하면 따뜻한 회색이 된다. 물감이 종이 위에서 섞이는 것을 보자. 팔레트에서는 물감이 분리될 것이다. 이걸 이용해야 한다. 이 혼색은 순수 번트 씨에나로 칠한 부분에 색을 넣거나 아니면 섞인 칠 기법으로 채색할 때 물감을 추가하는 방식으로 사용한다.

4. 혼색 1에다 알리자린 크림슨을 더 추가한 것이다. 칠을 하면서 물감을 떨어뜨려서 종이 위에서 두 색상이 섞이게 만든다.

5. 라이트 레드와 번트 씨에나

6. 네이플즈 옐로우에다 임페리얼 퍼플을 약간 섞는다. 깨끗한 면에서 섞는데, 마르기 시작할 때 혼색 1을 약간 첨가했다. 나는 채색할 때 이런 식의 색상 조정을 애용한다.

7. 내가 주로 사용한 차가운 회색이다. 프렌치 울트라마린과 알리자린 크림슨에다 번트 씨에나를 약간 첨가해서 보라색의 채도를 약간 낮춘다. 대상에 따라 보라 혹은 파란색 방향으로 약간 이동시킬 수 있다. 번트 씨에나를 한 방울 추가하여 확 드러나게 한다.

8. 그린 골드에다 소더라이트 제뉴인(Daniel Smith사)을 약간 섞는다. 소더라이트 물감이 없으면, 페인즈 그레이 같은 푸른 색조를 띤 어두운 물감도 괜찮다.

9. 소더라이트 제뉴인에 로 씨에나를 약간 섞는다.

10. 순수한 소더라이트 제뉴인이다.

11. 번트 씨에나, 그린 골드 그리고 언더씨 그린

12. 순수 그린 골드

수평선 연구

맞은편 페이지를 보자. 첫 번째 블루 혼색에 맑은 물과 번트 씨에나를 좀 섞어서 하늘에 바탕칠하는 데 사용한다. 아래쪽은 도시의 실루엣을 칠할 용도로 로 씨에나에 번트 씨에나로 하이라이트를 준 것이다.

지금 예시는 바다 주변을 그린 것이다. 따라서 종이의 흰색이 큰 역할을 하도록 구성할 수 있다. 이들 간단한 테스트를 통해서 몇 단계 앞을 내다볼 수 있다. 채색은 계획이 완전히 선 후에 비로소 시작한다. 중요한 그림이라면 절대로 새로운 기법을 적용해 보지 않는다.

약간씩 조정은 하겠지만, 이들이 지금 예시에서 사용하는 물감 색상이다. 때때로 더 옅게도 사용한다. 혼색한 물감이 다 떨어지면, 기존의 물감이 새로 만드는 물감과 서로 섞이도록 혼색한다. 필요하면 여기에 없는 색도 사용한다.

수평선 연구

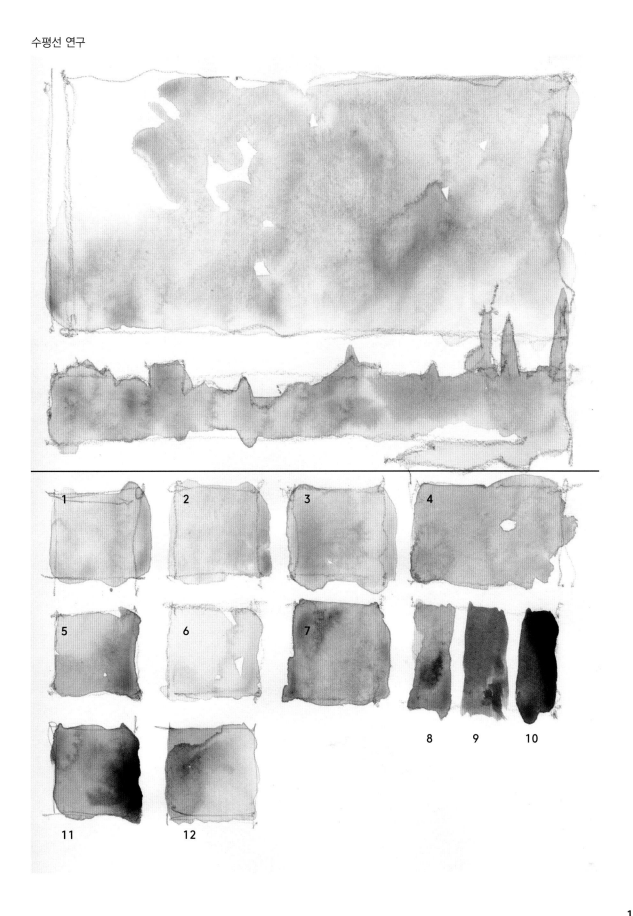

채색

바둑과 마찬가지로, 채색을 시작하기 전에 더 많은 수를 내다 볼수록 성공할 가능성도 커진다. 그리고 기법은 충분히 연습해 두어야 필요할 때 편안한 마음으로 사용할 수 있다.

수채화는 타이밍이 중요하다. 바탕칠이 마른 후에 개체를 그리든지 아니면 물감을 떨어뜨려 섞든지 타이밍이 중요하다. 젖은 상태의 물감이 다른 물감과 섞이면 경계가 없는 섞인 칠 (variegated wash)이 되지만, 너무 오래 기다리면 백런(back run)이 생긴다.

TIP

- 채색 중에 줄무늬 혹은 원치 않는 선이 눈에 띈다면 물이 충분하지 않은 것이다. 물은 매개 재료다. 급하거나 물감이 모자라면 맑은 물을 사용해서 흰 여백 쪽으로 바림된 칠(graded wash)로 처리한다.
- 빛 혹은 종이의 흰 부분 둘레로 채색한다.
- 작업은 신속하게 진행해야 하며, 채색에 대한 계획을 확실하게 세운 후에 붓을 들어야 한다. 최종 드로잉에 채색하기 전에 여기 예시에서 보인 채색을 연습한다. 많은 시간을 투자한 드로잉을 버리는 것보다 가볍게 연습한 종이를 버리는 편이 훨씬 마음 편하다.

단계 1: 바탕칠

혼색 1, 2, 4를 사용하여 섞인 칠로 수평선 방향으로 채색한다. 건물 근처로 오면, 혼색 6과 3을 추가해서 건물의 가장 밝은 부분을 칠한다. 수평선과 건물에서 해가 직접 비치는 부분은 종이의 흰 여백을 그대로 남긴다. 코발트 블루를 약간 추가하고 혼색 4를 연하게 섞어서 건물이 오래된 돌 같은 느낌이 나도록 한다.

굴뚝 및 디테일은 그 둘레를 그리듯이 칠하지 말고, 종이가 마른 후에 직접 묘사한다. 칠이 마르면 혼색 5를 사용해서 지붕을 밝게 칠한다. 이때 물감이 번지거나 백런이 생겨도 괜찮다. 아직은 여러 단계 더 칠해야 한다.

오렌지 레드 색상의 타일에 코발트 블루 물감을 떨어뜨린 것을 보자. 이런 작은 터치로 인해서 여러 색이 서로 연결된다. 물로 아래쪽의 채색 강도를 누그러뜨린다. 물을 약간 뿌린 후, 이것이 마르는 동안 다음 단계 물감을 혼색한다. 빛이 받는 부분은 남긴다. 이 단계에서 채색이 너무 진하면, 이후 단계는 전부 더 진하게 채색할 수밖에 없다.

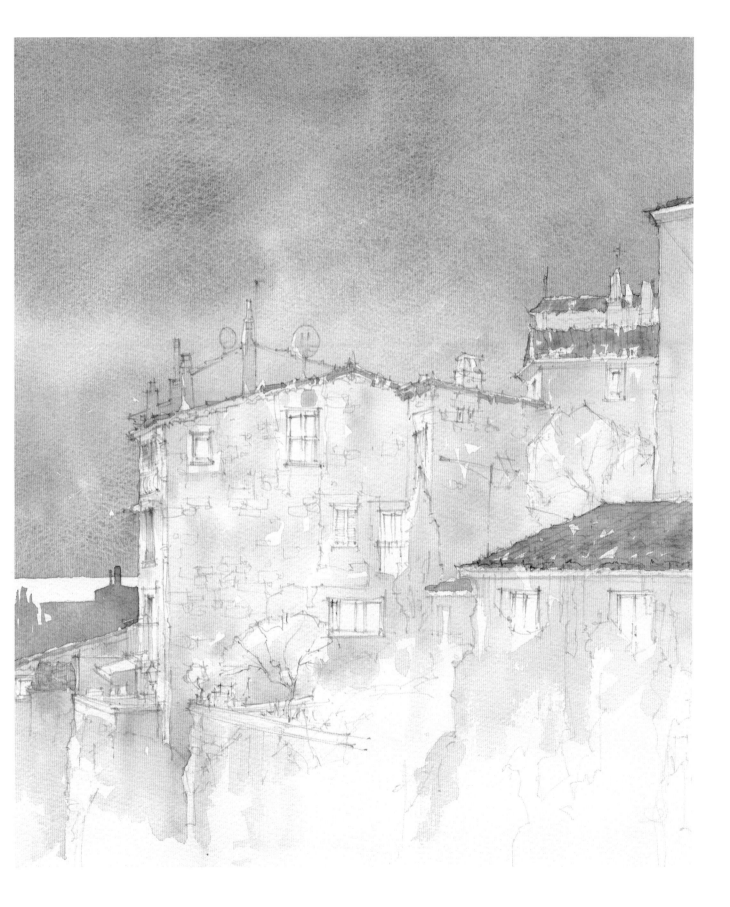

단계 2: 형태 정의하기

이제 광원과 그림자 영역을 표현한다. 또한 전경의 나무와 잎에 바탕칠을 한다. 혼색 7, 8 그리고 12를 사용해서 그늘 부분을 채색해서 형태를 표현한다. 나무와 건물 둘레에 남겼던 흰 여백이 이제 훨씬 잘 드러난다. 이건 나중에 다시 살펴보자. 밝은 부분이 없어지지 않도록 보존하고, 또한 개체를 너무 짙게 칠하지 않는 것이 목표다. 섞인 칠에 순색 물감을 떨어뜨리면 어떤 효과가 생기는지 살펴보자. 나는 단조로운 색상을 싫어한다. 나는 그림이, 그중에 특히 그림자가 살아 숨쉬는 게 좋다.

기억할 것: 톤이 적절할지라도 젖은 상태에서는 지나치게 짙어 보인다.

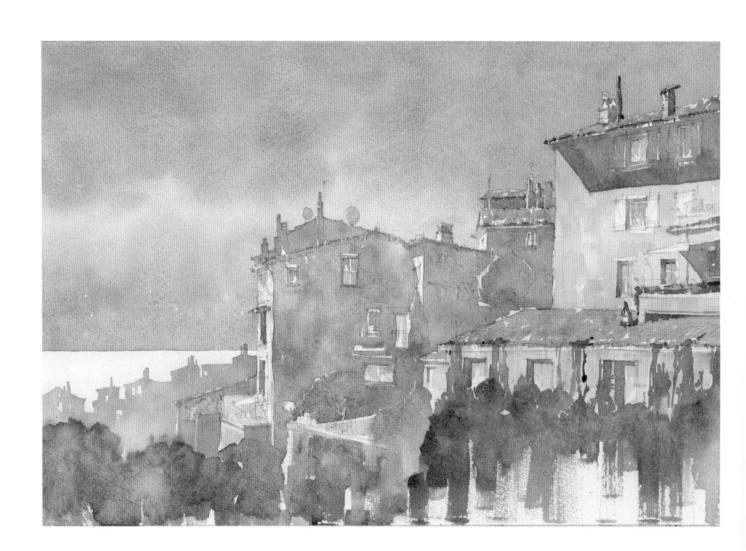

단계 3: 형태 만들기

마지막 단계에서 사용한 물감으로, 그림자를 더 진하게 칠하고 지붕에 질감을 보탠다. 지붕은 드로잉 대로 칠하는데, 순수 카드뮴 스칼렛 라이트를 조금씩 덧칠하면 색에 생기가 돈다. 레드 물감이 서로 섞이게 두고 패턴처럼 그리지 않는다. 대신에 블루를 여기 저기 떨어뜨려서 해결한다. 셔터는 코발트 틸 블루에다 카드뮴 레드 스칼렛을 약간 섞어서 칠한다. 다시 말하지만, 첫 번째 칠은 채도가 낮아야 하고, 추후 필요에 따라 색을 확 드러나게 만든다. 그림을 살펴본 후, 하늘을 좀 더 진하게 칠하기로 했다. 오른쪽 위에서 시작하여 붓으로 옅은 구름 모양을 만드는데, 아래로 내려 가면서 물을 더 많이 첨가한다. 마지막 붓터치는 거의 보이지 않지만 그래도 효과가 있다.

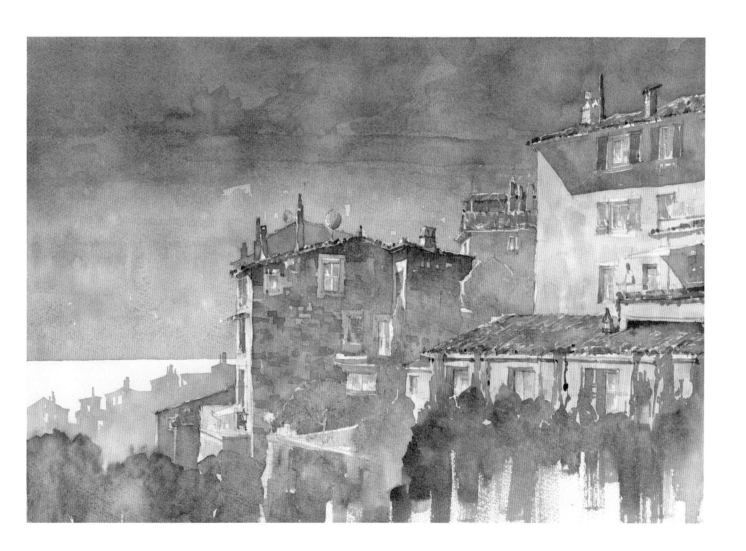

단계 4: 세부 묘사

같은 혼색으로 약간 더 진하게 섞어서 건물 벽의 돌 등에 질감, 낡은 느낌을 만든다. 혼색 8, 9, 10을 사용해서 큰 나무 그리고 난간 (소더라이트 물감 사용), 짙은 그림자, 미늘창(shutter louvres), 창문, 타일 그림자, 발코니의 사람 등 세부적인 내용을 묘사한다. 약간 진한 카드뮴 레드 스칼렛을 사용해서 타일을 더 돋보이게 한다. 나무가 있는 부분은 물을 충분히 뿌려서 바탕의 붓터치도 보일 수 있게 한다. 소더라이트로 웨트인웨트 기법으로 나무에 그림자를 넣고 가장 어두운 영역도 표현한다.

배경붓(빽붓)으로 제일 왼편에 보이는 나무를 뭉그러뜨린다. 완전히 마른 붓에 혼색 9를 사용해서 크로스해칭으로 칠한다.

마지막으로 작은 스포이드를 사용해서 라벤너 물감을 앞쪽 이곳 저곳에 떨어뜨린다. 그리고 그림자 안에도 흰 여백이 남아 있는 걸 보기 바란다. 그렇게 하면 약간 반짝이게 되므로, 그림이 무거운 톤으로 가라앉는 걸 막을 수 있다. 아주 어두운 영역을 적절하게 추가한다.

아직 손대야 할 곳이 남아 있지만, 여기서 멈추고 쉬어야 한다. 하루 지난 후 맑은 눈으로 다시 봐야 한다. 작업 시간에 타임아웃을 설정하는 게 제일 잘하는 일 중 하나다. 눈이 피로하면 중요한 부분을 놓친다. 마감 시간에 쫓기는 게 아니면 쉬는 게 좋다.

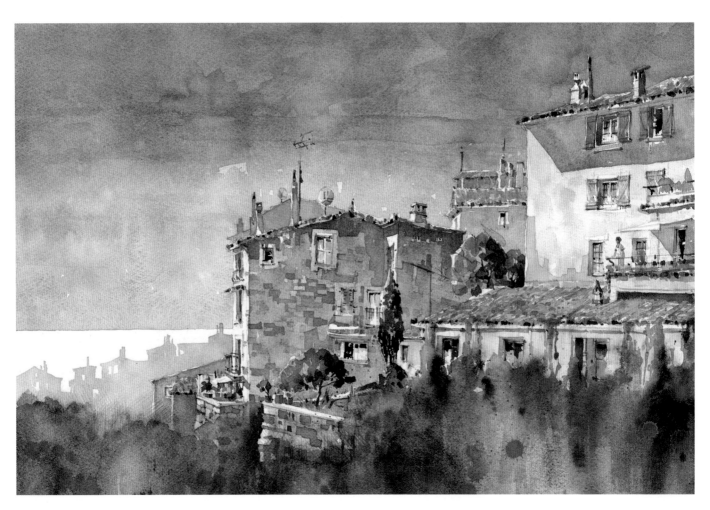

단계 5: 마지막 채색

그림에 도움이 될 게 뭐가 더 있을까 검토하는 단계다. 그림은 전체적으로 괜찮게 보인다. 전경의 나뭇잎에 몇몇 물감으로 약간의 풍미를 더하는 것이 필요하다. 마지막으로, 해가 바로 비치는 영역에서 물감을 약간 닦아내면 부드러운 느낌이 살아날 것이다.

이 마지막 단계에서 가장 중요한 것은 손을 더 대는 것이 꼭 필요한지 판단하는 것이다. 자칫 그림을 산만하게 만들 수 있으므로, 시선을 이동시키는데 도움이 되어야 한다.

그림에 깨끗한 물을 분무한다. 그런 다음 그린 골드 물감을 떨어뜨린다. 그게 마르면 진한 소더라이트 불감으로 햇빛에 노출된 나뭇잎과 그늘 안에 있는 나뭇잎 형태를 그린다. 소더라이트로 일부 그림자를 강조하고 깊이감을 더한다. 웨트인웨트 상태로 작업 가능한 시간을 파악하는 게 중요하다. 자투리 종이를 사용해서 기법을 먼저 연습한다.

피곤하면, 애써서 계속하느니 멈추는 것이 좋다.

TIP

녹색은 덧칠의 수를 제한한다. 녹색 그늘 안의 형태는 회색을 사용해서 그린다. 순수 녹색을 계속 덧칠하면, 짙어지기도 하지만 또한 탁해진다.

칠이 전부 마른 후에는 코발트 블루로 창문을 더 눈에 띄게 칠하고, 코발트 틸을 사용해서 셔터를 좀 더 손본다. 어두운 영역을 좀 더 묘사한 후 말린다.

마지막 단계는 닦아내기다. 낡은 붓과 맑은 물을 사용하고, 붓털의 몸통 부분을 사용해서 원을 그리듯 부드럽게 종이를 문지른다. 깨끗한 종이타월로 물감을 닦아내서 선명한 경계선을 부드럽게 처리한다. 이것이 대기 효과(atmospheric effect)인데, 특정 부분에 빛이 들게 만든다.

닦아내는 영역의 가운데에서 붓을 가장 세게 누르고, 가운데에서 멀어지면 가볍게 들어 올림으로써 가장자리가 눈에 띄지 않게 만든다. 물감을 닦아낼 때 종이타월의 깨끗한 면을 사용함으로써 물감이 도로 그림에 묻지 않도록 주의한다. 닦아내기는 지나치지 않아야 하고, 패턴을 그리지도 않아야 한다. 닦아내는 영역의 크기 및 모양이 다양해야 한다. 눈을 가늘게 뜨고 그림을 보면 색상이 아니라 명도와 형태를 파악할 수 있다. 빛을 시각화해야 한다. 마지막으로, 진한 네이플즈 옐로우 과슈(Gouache)를 전경에 부드럽게 튀겨서 질감을 더한다.

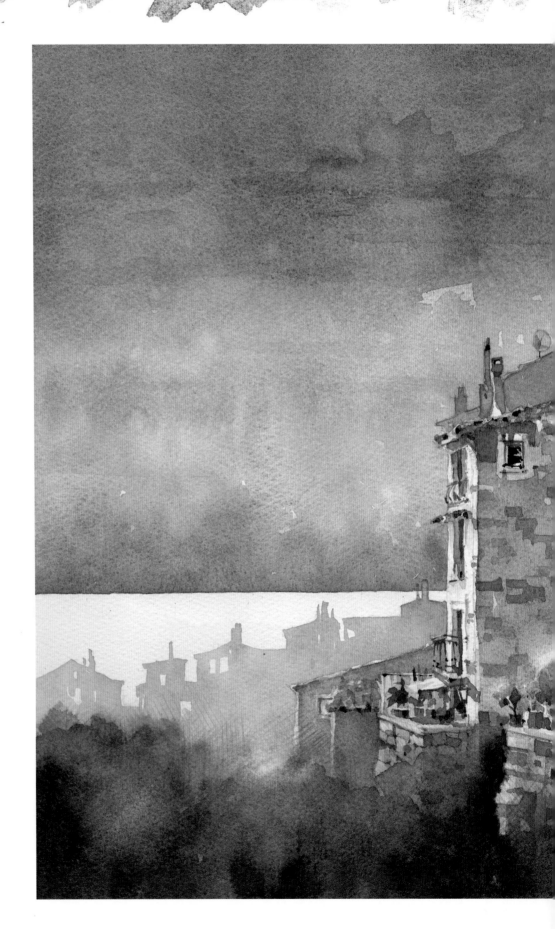

카뉴쉬르메르(Cagnes-sur-Mer),
프랑스 리베에라,
54cm×36cm

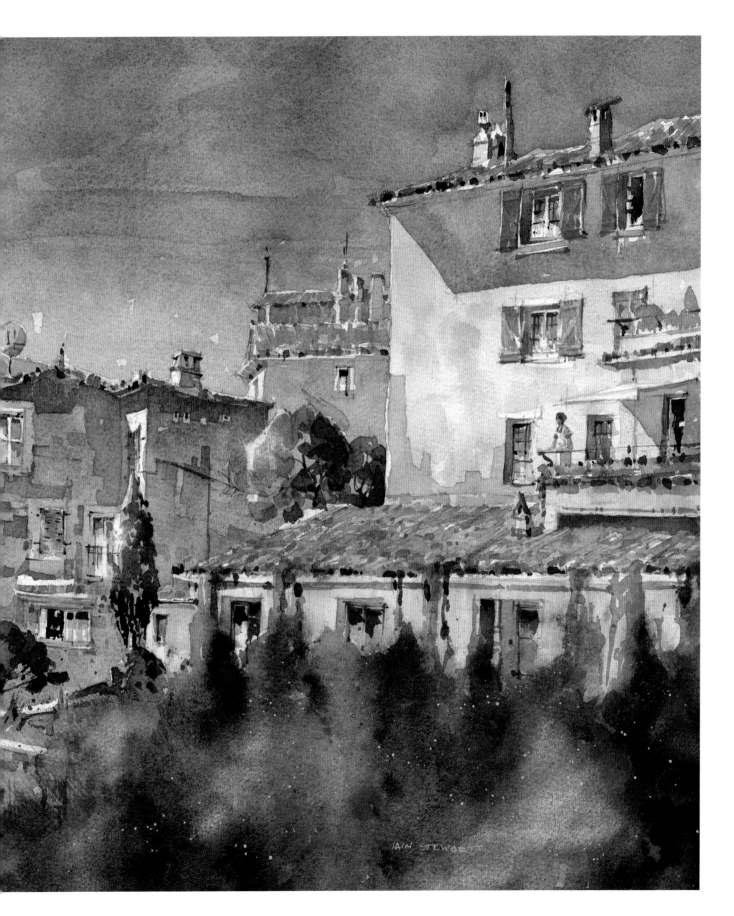

나는 파이프(Fife)에 있는 세인트 앤드루스(St. Aandrews)를 그리는 걸 가장 좋아한다. 스케치는 가로 포맷이었지만, 마지막에 작업실에서 세로 포맷으로 바꿨다. 이렇게 하면 구도가 단단해지고, 시선이 위쪽에 있는 돛대와 굴뚝을 향하게 된다. 그리고 장면이 나타내는 시간대를 바꿔서 분위기를 더 살렸다. 야외 현장에서 보낸 시간이 많을수록 그릴 때 도움이 되는 특정 분위기를 더 많이 기억해 낼 수 있다. 물에 보이는 흐린 구름 사이로 해가 비치도록 만들면, 긴장감을 약간 줄일 수 있다.

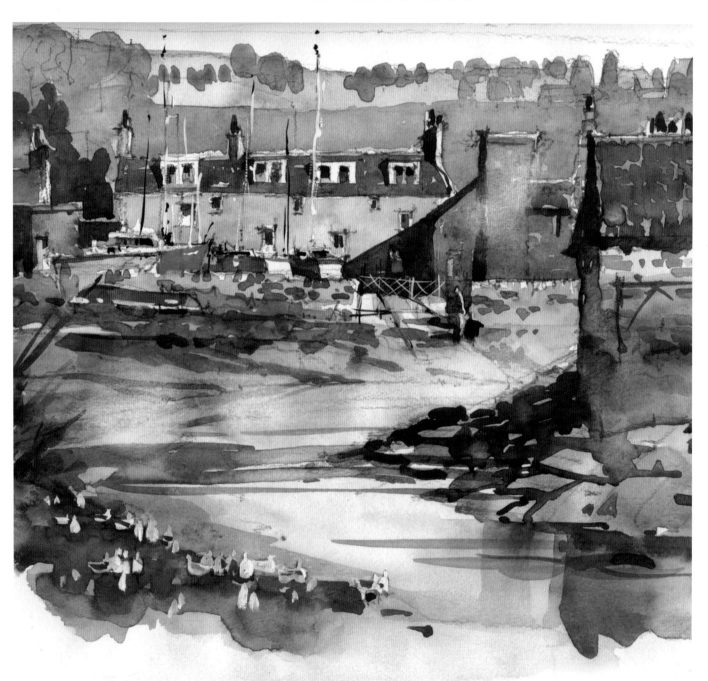

스케치: 세인트 앤드루스 항구

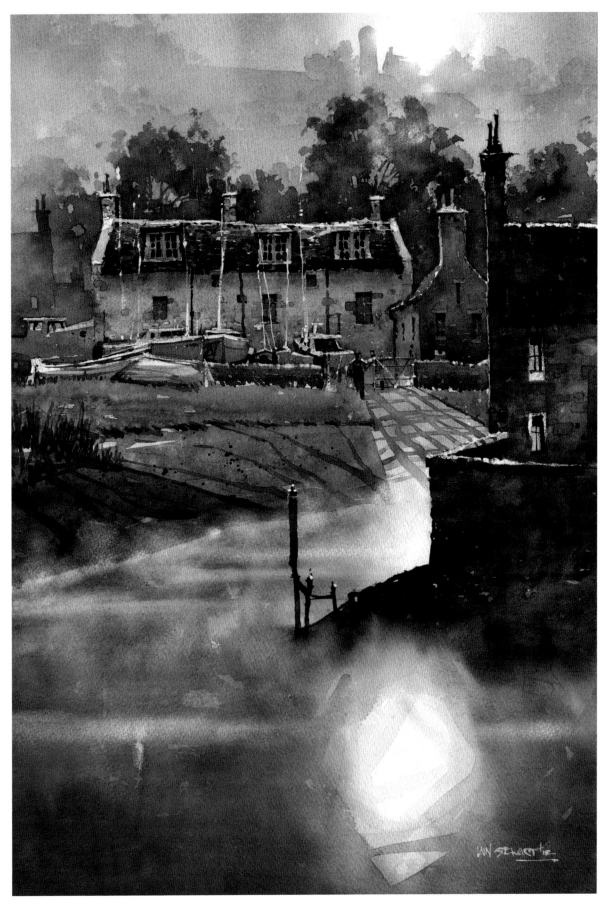

작업실 작품: 세인트 앤드루스 항구

이 그림은 대작에 도전하기 전에 장면을 취급 가능한 수준으로 작게 나누는 방법을 보인 것이다. 스케치는 장면에서 사람을 그려 넣는 데 도움이 되고, 아울러 큰 모양을 구분하는 데도 도움이 된다. 마지막에 분위기를 재조정하고 이야깃거리도 보탰다. 소년들을 구성에서 제외하지 않았고, 구성의 일부로 넣었다. 군함은 여전히 매우 단순하며, 다른 배들은 간단하게 실루엣으로 암시적으로 표현했다. 형태를 믿어야 한다. 그러면 항상 좋은 그림을 그릴 수 있다.

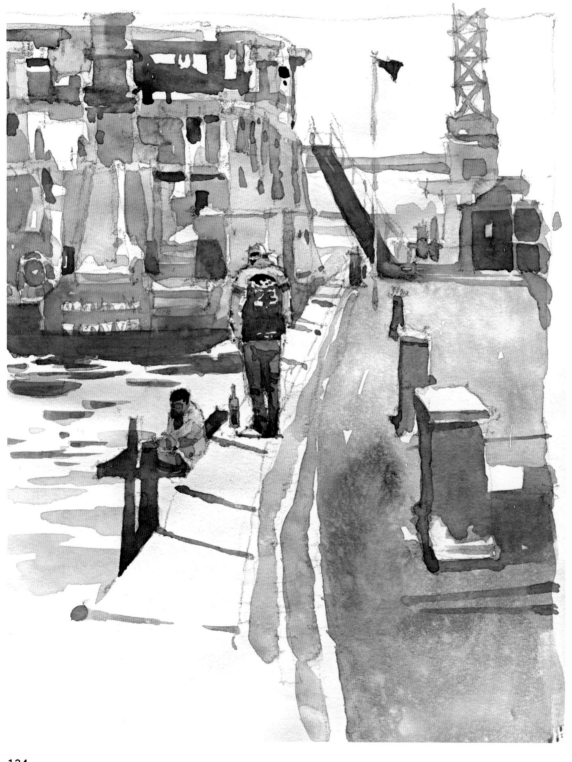

스케치: 두 소년과 보트,
스웨덴 예테보리

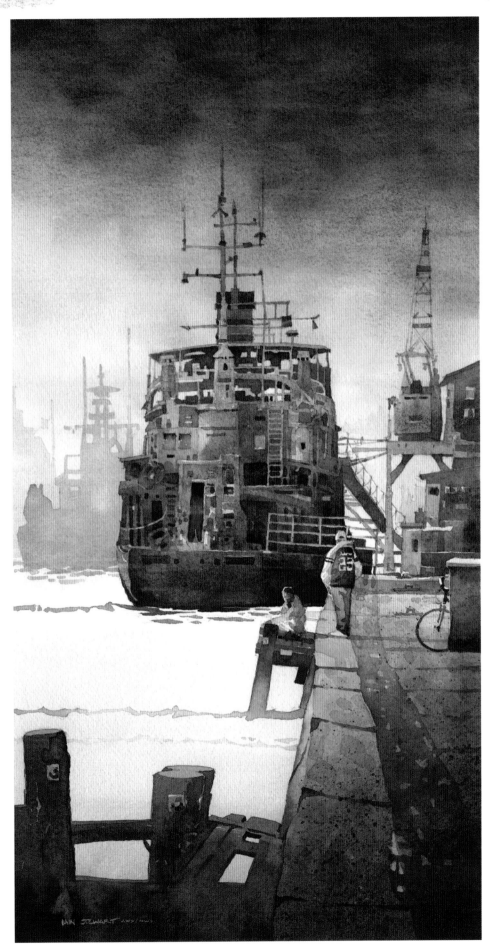

두 소년과 보트,
스웨덴 예테보리

결론

여러분, 드디어 끝났습니다. 이 책을 길잡이로 삼아서 책에서 시연한 내용을 최소한 세 번씩 반복해서 그려보기 바랍니다. 제 아이디어와 작품을 여러분과 공유할 기회를 주셔서 감사드립니다.

저는 야외에서 드로잉하거나 채색하는 순간이 너무 행복합니다. 가방에 이것저것 챙겨서 밖으로 나갈 때마다 영혼이 충만해져서 집으로 돌아옵니다. 신나고 멋지게 사는 방법입니다. 우리가 누구고 어디서 왔는지, 각자 고유한 언어로 그림에서 말해야 합니다. 자신의 내면의 목소리를 찾고, 또한 마음 깊숙이 간직한 각자의 생각을 그림을 통해서 전달하는 방법을 여러분 모두가 찾았으면 좋겠습니다.

여러분 감사합니다.

Iain

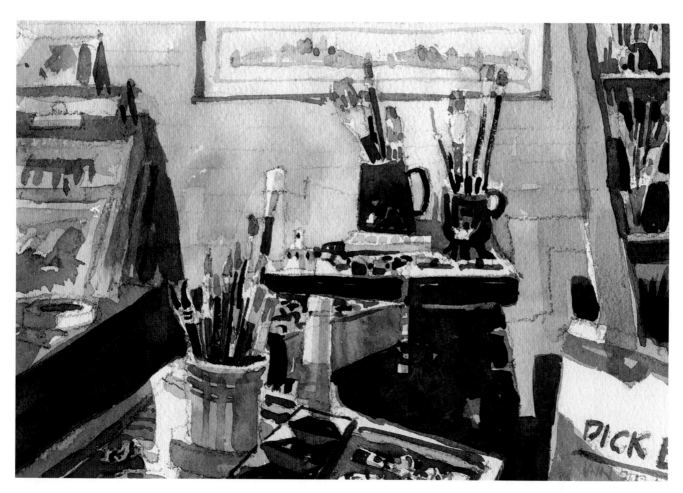

감사의 글

최악의 상황이 오히려 기회가 되곤 합니다. 2009년에 저의 일러스트레이션 사업은 깊은 대공황으로 빠져들었습니다. 이를 어떻게 헤쳐나갈지 생각하느라 많은 시간을 보냈습니다. 어느 순간 명확한 해답이 떠올랐습니다. 제가 항상 꿈꾸던 예술가가 되고 싶었습니다. 지난 10년 동안 그림 그리는 것을 직업으로 삼았습니다. 그 과정에서 중요한 역할을 해준 몇몇 분들께 감사 드리고 싶습니다.

먼저, 우리 가족 노엘, 피오나, 노아, 매트, 섀넌, 아디입니다. 그리고 어릴 적 저에게 수채화를 소개해준 저의 아버지 뮤어는 나름 훌륭한 화가입니다. 스코틀랜드에 있는 가족에게도 감사하고 싶습니다-제가 그곳을 자주 방문하는 이유입니다.

꿈을 크게 가지고 목표를 향해 열심히 노력하면 도달하지 못할 곳이 없다는 것을 몸소 보여준 고(故) 사무엘 모크비에게 경의를 표합니다. 톰, 빌, 브렌다, 스테파니, 로린, 존, 폴, 댄 앤더스, 라스 그리고 마크는 동료인 동시에 친구입니다. 이들은 제가 이 책을 쓸 수 있도록 적극 지지해 주었습니다. 제가 몇몇 사람을 빠트린 것은 알지만, 서로가 나눈 긴 대화나 함께 작업한 것은 잊지 않았다는 것을 알아줬으면 좋겠습니다. 그들의 동지애에 감사드립니다.

또한 제 강의를 수강한 학생에게 감사하고 싶습니다. 가르치는 것을 처음 시작했을 때는 비행기 타는 것과 사람들 앞에서 말하는 것이 매우 두려웠습니다. 더이상 그런 걱정을 하지 않게 된 것은 여러분 덕분입니다. 여러분이 놀랍도록 발전하는 것을 보면 정말 기쁩니다. 제 영혼이 충만해집니다.

저는 지금도 제가 항상 되고 싶었던 예술가가 되기 위해서 계속 노력하고 있습니다. 갈 길은 멀지만, 최선을 다해서 그곳을 향해 가고 있습니다.

작가 소개

이언 스튜어트(Iain Stewart, AWS, NWS)는 수상 경력이 많은 수채화 작가이며, 미국수채화협회(American Watercolor Society) 및 국립수채화협회(National Watercolor Society)의 정회원이다. 또한 미국의 여러 주 및 여러 국제 수채화 협회 회원이다. 또한 최근에는 Whisky Painters of America에도 선정되었다.

이언은 국제공모전 수상 경력이 많으며, 많은 개인과 단체들이 그의 작품을 소장하고 있다.

이언은 인기 있는 수채화 강사이자 심사위원이며, 수많은 책과 정기간행물에서 소개되었다.

이언의 작업실은 앨라배마주 오펠리카(Opelika, Alabama)에 있다. 갤러리 작업 외에도 그는 해외 고객을 보유한 건축 일러스트레이터이며, 오번대학교 건축학과(Auburn University School of Architecture)의 겸임교수이기도 하다.

역자 소개

최석환

국민대학교 창의공과대학 건설시스템공학부 교수